弘扬民族文化

荣宝斋书法篆刻讲座

篆刻

蔡大礼 著

荣宝斋出版社 北京

蔡大礼　1961年生，1984年毕业于北京大学历史系。现为中国国家画院专职艺术家、书法篆刻所副所长，中国艺术研究院书法院研究员，中国书法家协会会员，北京印社副秘书长，小刀会执事，《东方艺术·书法》特约编委。

著作出版　浙江人民美术出版社《名家临帖示范系列》（合著）、西泠印社出版社《大礼陶印》、湖南人民美术出版社《名家解密经典碑帖·汉西狭颂》、江西人民美术出版社《中国陶瓷印·蔡大礼》等。

序　言

　　篆刻，源自中国古代的印章，是集篆书书法、金石镌刻与印章形制于一体的综合性传统艺术。篆刻历史悠久，源远流长，与中国古代诗词、书法、绘画相互辉映，并称"诗、书、画、印"，是传统文人艺术修养的重要功课之一，承载了几千年中国传统文化的诸多要素与内涵，极富中国特色。

　　自古至今，篆刻艺术延续中国特有的"印章—篆刻传统"不断发展，传承有序，流派纷呈，大师辈出，留下了一大批堪称经典的艺术杰作，深受广大人民群众的喜爱，影响覆盖东亚、东南亚"汉字文化圈"，远播世界许多国家（地区），特别是2008年北京奥运会以篆刻为基本元素设计的会标，更进一步在世界范围传播了"中国印"的概念，使各国人民领略了传统篆刻的当代形象与风采，促进篆刻艺术走向世界，成为中国文化一个最为独特亮眼的logo。

　　本书侧重以当代视角和当代立场介绍中国篆刻，重新梳理篆刻艺术的基本原理、学习门径与方法，解读篆刻发展的渊源流变，展望篆刻艺术的前景与未来。本书采用讲义形式，力求深入浅出、图文并茂，以作者四十年艺术实践的独到经验，并充分吸纳前人相关的研究成果和近代以来的考古发现，删繁就简，去芜存精，而且立足于时代，剖陈新观点，引用新材料，探索新路径，理论与实践相结合，努力为广大读者提供简明易学、富于洞见的知识与思想，希望惠及不同层面、不同兴趣点、不同学习目标的篆刻艺术关注者、爱好者和研究者，为传统艺术在新时代的传承与普及，为推动篆刻艺术不断发扬光大做出应有的贡献。

　　是为序。

<div style="text-align:right">

蔡大礼

2019年夏于北京莫非今古堂

</div>

目录

 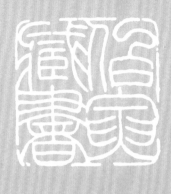

第一讲

大传统与小传统

篆刻起源于中国古代的印章，是从实用的印章文化传统之中萌生、发展与成熟起来，并最终形成相对独立的艺术品类。

这一点篆刻与书法的发展轨迹极其相似。因此，郭沫若曾经说中国人一向有将文字美术化、艺术化的传统，由此理解印章发展与篆刻产生、发展的特殊关系，有助于我们理解整个汉字艺术发展的历史走向与进程，以指导我们的学习更加深入。

一、印章起源

篆刻，起源于中国古代的印章，印章源于何时，又无确证可考。

汉代的文献记载称印玺始于"三王"时代，当是中国古代社会私有制出现阶段的副产品，因为"印者，信也"，印章最初的使用目的，就是作为凭信用来防伪和标识所有权的。

目前所见最早的印章，见诸于省吾《双剑誃古器物图录》中安阳殷墟出土的三枚古代印玺，虽然出土依据和印文释读方面一直存在争议，但是学术界基本认可了印章起源不晚于殷商时代的结论。（图1-1）

图1-1

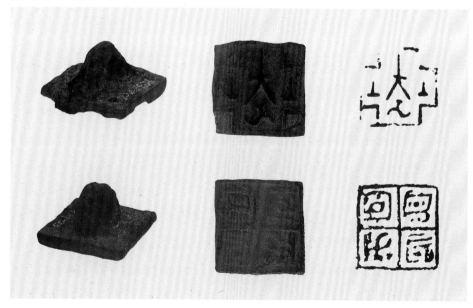

图1-1　商代玺中的两枚

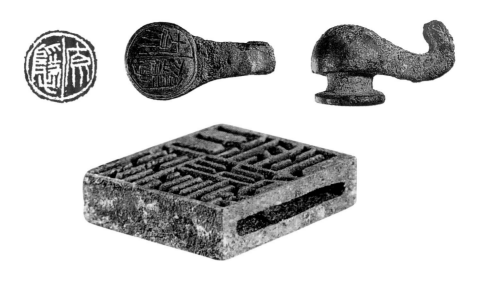

图1-2

《左传》襄公二十九年记载："季武子取卞，使公冶问，玺书追而与之"，文中"玺书"当是用印封缄的公务文书，这是关于春秋时代印章使用情况的一段文字记录，也是古代文献中涉及玺印和用印方式的最初记载，可以与考古出土的实物相互印证，证明春秋时代印章已经应用于政府的公文往来了。

二、古代印章的使用

印章在古代中国有着十分重要的功用，根据古籍记载和相关考古发现，可以证实的主要用途有：

1. 个人信用与身份标识。印章是个人信用与身份的象征，其重要性不亚于当代的身份证，遇到需要出示个人信用的时候，古人通常以用印的形式落实。因此，上古时代印章多用价值昂贵的材料，如青铜、金、银、玉等精制而成，印主随身佩带、收储和使用，郑重其事。

古人一向有佩印的传统，故古代印章皆有穿绳、带之孔，便于随身佩带，还有穿带印、带钩印（图1-2）等特殊形制，将印章与日用穿戴融为一体。由于印章与印主有如此密切的关联度，故印章除了标识身份，进一步衍生出祈佑、开运、辟邪等特殊意义。佩印传统在民间演变为私章形式，一直延续到民国才逐步被手书签名取代。现今在日本仍然保留有佩印遗风，图为佩印时使用的印囊，常用牙、骨、漆等精工制成。（图1-3），印章的日常使

图1-2　古代穿带印、带钩印
　　　　实物

图1-3

用十分普遍，一些日本家庭还有在小儿周岁之际延请名家为孩子治印开运的习俗。

2.任用职官。中国古代官员身份的重要标志就是印章，官印采用国家形制标准统一制作，印材多是国家管控的贵金属，不同职官用材、纽制、绶色均有规范，由国家机构任命颁布，故官印通常工艺考究，篆书规范，具有较高的价值和较好的防伪性，而职官用印这个传统也在中国延续了三千多年（图1-4）。

3.殉葬

在印主身故之后，印章作为身份标识成为极其重要的随葬品，"生前使用、死后随葬"形成一种常例。故在考古发掘中，高度重视古代墓葬是否有

图1-3　日本人使用的印笼

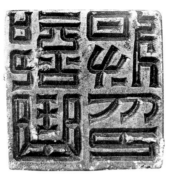

图1-4　　　　　　　　　　图1-5　　　　　　　　　图1-6

图1-7

印章出土，因为这是考证墓主人身份的第一手证据，图例为海昏侯墓出土的"海"字铁印和"刘贺"玉印（图1-5）。当然，随殉印章的情况比较复杂，既有实用印章，也有专门制作的随葬品（明器），传世古印里有一些材料简陋、制作粗劣的印章，一般会被认为是明器。

4．封缄文书、货物。这个用途有些类似于西方的火漆，中国古代交割财货、书信皆用印章封缄，故《周礼》说"凡通货贿以玺节出入之"，可见在货物、文书的封泥之上盖印封缄，是当时印章最普遍的功用之一。（图1-6）

5．器物署名。古代的手工业制造有严格的管理制度，所有手工业制成品都要钤印署名，这正是《礼记》所谓"物勒工名"的含义；包括砖瓦泥陶，青铜，玉石，甚至金银等器物，大多数都有产地、寮属、工名等信息，工匠也是世代为业的，物勒工名也是为了表明制作者对产品的责任（图1-7）。延续至今的紫砂壶等工艺制作过程，都有钤印这样一道重要的工序。

6．防伪，主要用于标准器和钱币。如战国时代齐国标准量器的专用玺，楚国金币上所用的"郢爰""陈爰"等，都是玺印的形式（图1-8）。

7．祈福辟祟。汉代人信奉道教，故有一些神道印传世，比如《后汉书》

图1-8

图1-9

所记载的"刚卯"，就是为避疫疠所制的佩印，类似还有"黄神越章""黄神之印"等（图1-9）。佛教传入中国之后，还出现了与佛教有关的造像、三宝等印章。

8．烙马等其他特殊用途。传世的"日庚都萃车马""常骑"等（图1-10），可安装手柄的巨印，从实用角度判断是用来烙马的特殊形制。

三、从印章到篆刻的转化

然而作为实用物的印章，又是如何转化为文人士大夫所钟爱的篆刻呢？

印章于春秋战国时期已经广泛使用，经过秦汉大一统，印章特别是官方印章的使用已经由国家制度严格管理，从《汉书·百官公卿表》颜注和《初学记》引录的"汉官仪"等资料中，可以证实当时实用官印的一些形制要求。尽管私印的制作使用也很普遍，但内容多限于姓名、吉语，供随身押

图1-8　楚国的郢爰
图1-9　汉代的黄神越章

图1-10

图1-11

署、封缄时使用。

在造纸术发明之前，钤印都是使用封泥的，故大多数印章是文字阴刻的"白文印"，钤到封泥上文字就凸显出来了；到魏晋南北朝时代随着纸张的广泛应用，就出现了印章专用的朱色。所谓朱色，大抵是用朱砂加蜜、油之类调合而成的颜料，具体的制作方法有待进一步研究考证。

有了朱色、纸张之后，印章的使用就可以直接钤拓在文书上，文字阳刻的"朱文印"才开始流行起来。我们可以看到隋唐以降的古代公文、信件、契约、地图和绘画上都钤有印章，印章成为了文本不可或缺的组成部分，对于文人士大夫接触最多的诗文书画而言，印章原有的使用功能已经不能满足他们更加丰富多元的需求，他们要求在署名、官职之外，印章应该有更多的功用与一些更加个人化的表达，于是唐宋元就先后出现了纪年印、斋馆印、词语印、鉴藏印，印章内容率先呈现了一种艺术化的萌芽。比较有名的一枚印章是唐代李泌的"端居室"（图1-11）。

李泌（722—789）是中唐著名政治家、学者，历仕玄宗、肃宗、代宗、德宗四朝，官至宰相，封邺县侯，世称李邺侯。端居室，就是李泌的书斋，明人甘旸《集古印谱》中收入的"端居室"一印下注云："玉印，鼻纽，唐李泌端居室，斋堂馆阁印始于此"。

这些个人色彩越来越浓厚的私章，从形制到内容都体现了印主的个性化需求与主张，到了宋元时代，随着更多文人士大夫的直接参与，这一风气就相当普遍了。宋元时代文人别号、斋馆、鉴藏都有使用印章的习惯，比如欧阳修有"六一居士"印，苏轼有"东坡居士""雪堂"印，米芾有"宝晋斋"印，姜白石有"白石生"印等，收藏类的年号印，如"大观""政和""宣和""绍兴"等，还有内府书印、秋壑珍玩等；那时代的印章通常

图1-10　古代的烙马印
图1-11　唐李泌"端居室"，
　　　　最早的斋馆印

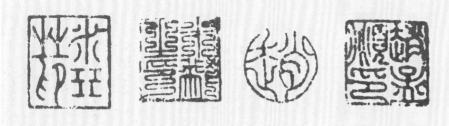

图1-12

由文人参与设计或自篆印文，比如米芾的自用印、赵孟頫的元朱文等（图1-12），再交给工匠去制作完成，可以说是文人篆刻的初创阶段，一叶知秋，印章传统已经开始发生转变，正在孕育中的篆刻艺术就要诞生了。

14世纪元代著名书画家王冕尝试以花乳石（一种可手工雕刻低硬度的石材）刻印，成为文人、艺术家亲手镌刻印章的开端。王冕之后，明代著名书画家文徵明之子文彭在南京偶得江浙所产之灯光冻石，并以此治印，更兼倡导复古，传承技艺，"力矫元人之失"，产生了很大的社会影响，遂成为中国印学史上文人篆刻（既篆刻艺术）的开创者，文彭及其弟子何震开创的"吴门派""徽派"，也得以成为明清篆刻流派的祖师。

四、大传统与小传统

因此，说起来中国印学传统应该叫"印章—篆刻传统"，不完全是篆刻传统，真正"篆刻"也就几百年的历史，相对比较悠久的是印章的历史，篆刻从明代的文彭、何震算起到现在七百多年，发展时间并不太长。

虽然篆刻大的属类是印章，但篆刻又不同于印章，经过自14世纪以来的发展，最终成为具有技法规律、传承脉络、印学理论和文化属性的独立艺术。因此，我们说印章是"大传统"，篆刻是"小传统"；小传统虽然是大传统之中的一部分，但具有独立的价值和意义，不能混为一谈，我们将大传统与小传统的关系，绘图示意如次（图1-13），供大家参考；正是由于文人士大夫的介入，给印章传统带来了"质"的变化：第一，由文人士大夫直接参与创作，改进了篆刻的工具材料、技术技巧，极大提高了篆刻艺术的表现力与文化内涵，促成了印章传统发生了"从实用到艺术"的重大转变；第二，原来的实用印章进入了文人士大夫的日常生活，文学性、思想性和艺术

图1-12 米芾、赵孟頫的私印

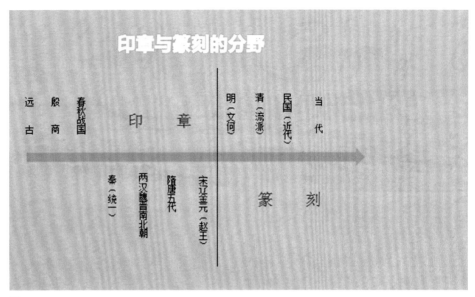

图1-13

性获得全面地提升，成为文人表达思想、情怀与品味的一种新鲜的艺术形式，与"诗、书、画"等文人艺术互为表里、逐步融合；第三，经过文人艺术家对篆刻技术技巧、发展轨迹、风格流派、艺术观念等的系统梳理、归纳和总结，也开启了篆刻自身的理论体系建设，进而推动和成就了当代独立的篆刻艺术学科的诞生。

思考题：

（一）纵观古今，篆刻是如何从实用领域逐步独立出来，成为一个艺术品类的？篆刻的独立审美又体现在哪些方面？

（二）所谓当代篆刻，从什么时间点来断代比较好？

图1-13　篆刻与印章的关系示
　　　　意图

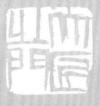
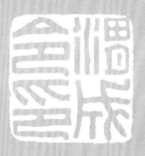
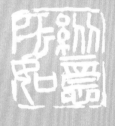
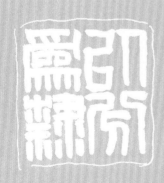

学会刻制一枚印章

篆刻是一门操作性很强的传统艺术，因为程序较多、要求具体，讲解起来比较容易琐碎，所以我们以一枚印章的刻制过程为例，把学习操作的整个过程尽量简化，通过一遍操作掌握篆刻印章的基本方法，能够独立完成从备料、写稿、过稿、刻制、钤拓、修改的各个环节，实现对于篆刻艺术的基本了解和感性认识。

一、工具的准备

亲手篆刻一枚印章其实并非难事，通过准备工具、材料和学会一个完整的操作流程，初学者基本都可以完成。

我们不妨来按照明清文人篆刻的要求，在实践中操作一回，这样便于直观、生动、体验式地快速了解篆刻，初步认知篆刻的一些基本要求、操作流程和技术环节，对于下一步深入学习是非常有助益的。

学习篆刻需要准备的工具如下：

笔墨：可以选用小楷笔或叶筋笔；墨可用手研墨，因为石不受墨，所以研墨须浓厚一些，也可用墨汁，墨汁胶重反而方便写稿上石。

刻刀：推荐使用永字牌篆刻刀，一般文化用品商店有售，平口，硬质合金制成，刀口宽5毫米左右，也可以根据个人用刀习惯选择（图2-1）。

图2-1　刻刀（左）、印床（右）

印石：青田石为初学的首选，因为软硬适度，石材15～30毫米见方最为常用；其他传统印材如寿山石、巴林石、昌化石、青海石、辽宁石，以及近年流行之老挝石、印度红石（浙江红），均属于软质石材，易于受刀，可以选用。

印床：初学选用，适合较小印面，可避免刻伤手指；印面较大的印章可以直接执石镌刻，更加方便灵活。

砂片：主要为磨平印面，通常选用金刚砂盘、片或砂纸，砂纸可选择不同粒度（通常标号越高，粒度越小、磨制越细）分别用于粗磨、细磨、精磨或者抛光印石。

毛刷：清洁印面时使用，须有一定硬度，旧牙刷即可。

镜子：初学选用，主要用于观察印稿反写上石后的效果，指导印稿的修改；现在还可以利用手机拍摄软件的镜像功能。

印泥：推荐使用上海西泠印社出产的朱砂或朱磦印泥，勿使用普通办公印泥。

连史纸：以江西产六吉绵连为最佳，轻薄绵软，最适合钤拓印稿。

二、起稿和渡稿

起稿：印文可以选择自己的名字，采用白文汉印形式刻制。印章分朱文、白文两种：朱文又称"阳文"，即刻底留字，钤拓出来文字是朱红色的；白文又称"阴文"，即刻字留底，钤拓出来印文是白色的。秦汉时代无纸，印章用于封泥，故大多数印章是白文印。这种传统沿用至今姓名印多采用白文。

以毛笔书写、设计印文（篆书），直至满意。初学者可以通过工具书，检选篆书内容，然后设计成稿；（常用工具书见第三讲篇末的附录）

渡稿：就是把写好的印稿"镜像"过渡到印面上，可以采用以下几种方法：

水印法——将印面磨平留粉，墨写印稿反扣在印面上，毛笔蘸薄水浸湿，用宣纸吸干水分后用指甲擦压，将印文过渡到印面上；

复印法——将印文黑白复印稿覆于印面，用棉花蘸洗甲液或风油精涂于印稿背面，在经过按压或研磨，待干后取下即可；

手写法——将墨写印稿翻过来（镜像），对照此稿手写于印面，此方法有一定难度，需要经过一定时间的练习方能准确。

推荐采用手写法，虽然在印面直接书写反字掌握起来有一定难度，但是手写可以锻炼手眼一致，同时增强对于篆书书写的感受力，有利于深入体验篆书的"印化"，并启发作者对于篆书构形、表达的想象力和创造力，益处是多方面的。

三、刻制

篆刻的基本刀法为两类：一叫冲刀，二叫切刀。

冲刀特点，刀角沿线条一侧直接冲刻，线迹有两个类型：

冲刀的基本线迹（图2-2）

切刀特点，刀角沿线条边缘短切，一段一切，积点为线或者积段为线，线迹有两个类型（图2-3）。

图2-2

 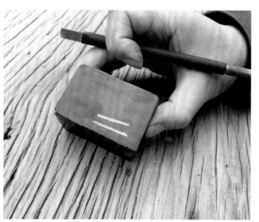

图2-3

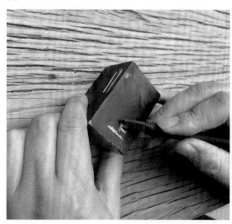 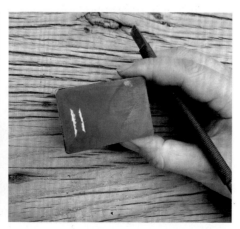

图2-2　冲刀刻法（左）、冲刀线迹（右）
图2-3　切刀刻法（左）、切刀线迹（右）

图2-4　　　　　　　　图2-5

切刀的基本线迹

以下分别是白文的印稿与刻制效果示意图；上图是印稿上石的效果，下图为刻制完成后钤拓的印蜕，内容是"与古为徒"。（图2-4）

四、钤拓

印章刻制完成后，要钤印出来。钤印要领在于蘸印泥要薄而匀，钤印的台面要稳固，垫衬要软硬适度，反复操作，即可熟练掌握。

对于印面尺寸较大或印底不够平情况，可以使用印规（图2-5）多次钤印。印规，是一个直角固定器，用以固定钤印位置，便于多次钤印依然准确，多次钤拓还有利于增加印泥厚度，使印蜕富有立体感。

五、修改

印刻完要对照原稿进行修改，主要看能否较好地表达原稿的形象与精神，修改用刀不够准确、不够到位的地方，朱文还要铲去空白处的留红，调整印章边框形态，以及根据需要后期对印面进行"做旧"，等等。经过必要的调整修改，才能使创作达到自己追求的效果。

图2-4　稿（上）、印蜕（下）
图2-5　印规

以上我们体验了一枚印章刻制的操作流程，建立了对于篆刻最初步的感性认识，篆刻作为一门传统艺术表面看并不复杂，一般认为掌握了相关的手法技术就可以轻松完成创作，只是需要不断精准与熟练罢了。

然而，这只是看到了问题的一个方面，因为我们学习的目标不是做一个有技术的刻字工人，而是要成为一个对书法有传承、有法度、有创意，同时对篆刻有技巧、有心得、有创造，对传统艺术有品味、有思考、有态度，且能将三者融为一体、运用自如的篆刻艺术家，标准之高正如古人所谓的"负雅志于高云"了。

思考题：

（三）独立完成一枚姓名印，从中了解篆刻的实际操作过程，亲手操作完成一件成品后有什么认识和体会？

（四）在篆刻实践中，个人感觉其中主要的"难点"在哪里？

第三讲

篆刻『三要素』

篆刻是通过印章形制、金石镌刻、篆书书法来抒情达意的艺术形式，故篆刻的"三要素"即章法、刀法、篆法（字法），不仅概括了篆刻的基本知识和基本技术、技巧，也为进一步探讨篆刻艺术原理和规律提供了门径。

所谓篆刻三要素，即章法、刀法、篆法（字法）。

这是篆刻学习的基础知识与基本技能，也是篆刻批评与鉴赏的着眼点。

从学习难度讲，章法较易，因为有古代印章的形制依据和规律性，可以直接拿来参考或变通改造；刀法稍有难度，因为感觉、体验和能力都来自于实操，且每个人的指腕力量、控刀精准度、工具材料差异、观察力和理解力不同，对刀石镌刻的感觉自然也有所不同，而古今关于篆刻刀法的文字性表达，不是名目繁琐，就是夸张虚玄，总难浅显又准确，要言不烦，让人能够轻松领会；而篆法（字法）最难，为什么加注"字法"，是因为篆刻取用的文字素材范围扩大了，除篆书外，还包括隶、楷、行草、少数民族文字、花押、图案等等，比较而言各种非篆字都不及篆书方便屈曲、盘叠、损益、变化，都不及篆书适合于印章的形制要求，所以篆刻的"第一"用字之选依然是篆书，这是毋庸置疑的。

篆书是篆刻表达的灵魂，作者的篆书水平决定了篆刻水平的高下，因此，篆刻"三要素"中，篆法是重点和难点，我们放在节末讲，先讲章法与刀法。

一、章法

由于篆刻的前身（前史）是印章，印章制作的目的又是实用，所以印章的形制就是篆刻章法的源头。

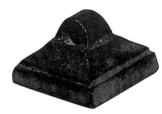

图3-1

1. 传统印章的形制规范

先秦时代的印章因为文字不统一，各地文化传承的区别反映在文字上，就是一字多形，同字异形，还有大量通假的运用，大体可分成齐系、三晋系、燕系、楚系和秦系，后来又在诸国攻伐之间互相交融、影响和变化，故古玺字法形态较繁复，识读也不容易；从印章形制看，大多数古玺印形较小，多为铸造，文字排布比较紧凑，读法基本规律是自右上始、左下终，也有一些特例，学习中需要引起注意。

古玺由于印面小，比较注意文字的错落、揖让关系，还有部分"合体字"，即两字以上组合而成，还有个别类似文字的徽志应用。对于古玺章法的研究，熊伯齐先生著有专文可以参考，我认为，自然、妥帖、交代清楚是主要的原则（图3-1）。

古玺还有一类是界格印，即有日字、田字等界格划分印面，将文字安排于界格之内者。界格印常见于秦系印章，四字印用田字格，两字印又称"半通印"，用日字格。由于界格有较好的规范印文的作用，故印文设计相对活泼自由，一般以秦小篆为主。（图3-2）

秦代实现大一统之后，以秦篆为蓝本统一了文字，是为"小篆"（图3-3），这是目前史有所载的第一代国家规范文字，所以小篆也是我们学习篆书的入门字体、标准字体。

实用印章对文字布局的基本要求是平正，所用的篆书也是经过专门设计的，叫"摹印篆"，是"秦书八体"之一，是官方公布的篆印字体，汉代官印中我们可以看到标准的摹印篆。摹印篆又称"缪篆"，取屈曲绸缪之意，篆文以小篆为本，参酌隶书化圆为方，对篆文适当增减、排叠而成一种新体，主要用于印章、诏版、权量或日用金属器物，取其端正大器、规范易识，且简化统一、方便凿刻。（图3-4）

图3-1　战国古玺章法示例

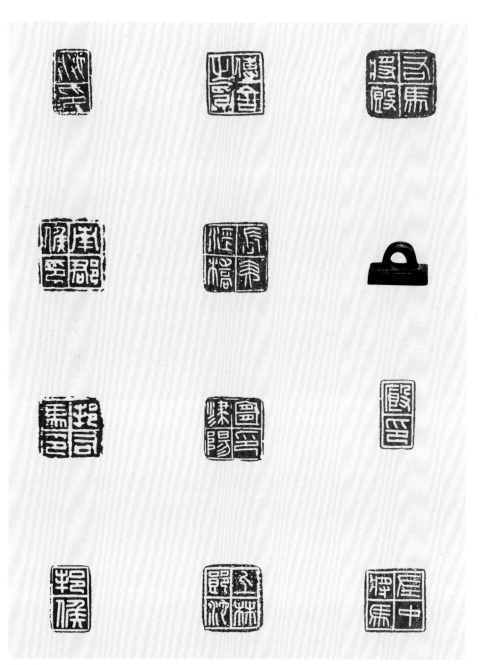

图3-2

注意缪篆的"平正"不是表面的横平竖直，也不是直角衔接，如工具切割般的直白平板；平正方直是大的观感和姿态，而每一个笔画、每一处衔接的起收之间，都是按照篆书的书写规律直中有曲体现书写意味的。

秦汉印形制规范统一，也是印章制作的国家标准，以后历代基本沿用了这一套体系，有些小变化也是字体本身的变化带来的，包括唐宋采用的隶

图3-2 界格印

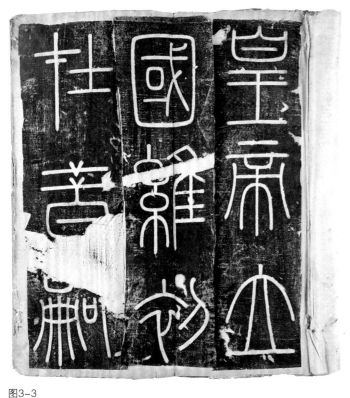

图3-3

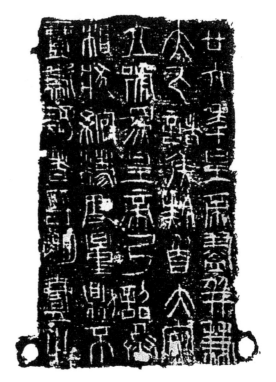

图3-4

图3-5

图3-3 秦统一中国后颁布的
标准字体"秦小篆"
图3-4 秦诏版
图3-5 当代篆刻作品中的章
法处理

书，元押中出现的楷书、八思巴文，还有所谓"上方大篆"即九叠文，都是在印章的传统格局规范下，根据一些文字设计方面的改变而进行的微调。

2. 当代篆刻发展中的章法演变

明清以来的文人篆刻一直以"复古"为基调，以恢复秦汉传统相标榜，文人士大夫的创作都是在秦汉印的章法格局中进行的，这种状况到近代依然如故，比如吴昌硕、黄牧甫、齐白石等人，不管文字如何出新，印面格局始终是坚守传统的。

真正大的改变出现在当代，当代篆刻受到其他姊妹艺术和西方美术思潮的影响，逐步打破传统的印章格局，开始尝试一些新图式、新结构，比较多的类型是参照古玺方式重组画面，把文字分解成若干结构进行重新搭配，创造出一种新的章法格局；另一种类型是果断放弃传统印章的格局，以图像整体性来观照印面空间，按照美术的视角来重新规划、结构印文，试图突破原有的章法秩序，打造一种全新的篆刻形象。（图3-5）

综上做一个简单化的归纳，章法大致可分为两类：一类是古典的，基本

图3-6　　　　　　图3-7　　　　　　图3-8　　　　　　图3-9

参考实用性的文字排布规律平稳均等布局；另一类是当代的，突破了实用性
文字排布平正规范的布局方式。

3. 关于经典作品中部分章法变化的举例

平正（图3-6）：

如"诏假司马"印，这是汉代官印的典型。四字等分，中间留红可以
形成"十字线"，每个字不拘笔画自然安排，密者愈密，疏者愈疏，形成对
比；在笔画密集处，还可以"并笔""破边"，使印面于平正中见变化。

揖让（图3-7）：

如"隗长"印，这是一方汉代玉印，"隗长"二字笔画一多一少，故印
面设计时以少让多，使隗字占地较大，长字占地较小，以实现印面线条的总
体平衡，这是古代印章制作中经常采用的一种方法。类似还有"高柳塞尉"
（图3-8）印，是"以下让上"的经典实例。

穿插（图3-9）：

如"司马绸"印，一种古玺常用的章法处理，"司马"二字互相穿插，
互相借用位置，即使在超小印面中，文字依然可以舒展，不显局促。

呼应（图3-10）：

如"长水司马"印，利用印文排布的特点，微调篆书结构或形态，形成
文字或者留红（留白）的自然对应关系，例印中"水"与"司"形成了留红
呼应，而"长"与"马"则形成了笔势呼应，但都是很巧妙自然的。另赵之

图3-10　　　　　　　　　　　　图3-11

图3-6　诏假司马
图3-7　隗长
图3-8　高柳塞尉
图3-9　司马绸
图3-10　长水司马、元祐党人之后
图3-11　安昌侯家丞

谦刻"元祐党人之后"，也是巧用"元""人""之"三字造型与其他文字的比较，形成了疏密呼应。

因势就形（图3-11）：

印章除了正方形之外，还有矩形、圆形、腰圆、条形、曲尺形、葫芦形等特殊形制，因势就形即是针对印章的不同形制来设计、安排印面的文字，使之相谐相融，自然天成，这方面古人留下了许多经典作品，值得我们去认真学习体会。如"安昌侯家丞"印，在汉印中"因势就形"的处理是最高妙的，关键在于作者篆书的印化、整合能力，古代工匠用他们的杰作为我们展示了超绝的水平，这方最难妥帖的五字印被妙手安排得天衣无缝。还有汉瓦当文，那些看起来很自然、随机的篆文，其实都充满智慧与匠心，值得认真体味和学习。

清代许容论及章法曾说："章法者，布置成文，务准古印，一字有一字之章法，全章有全章之章法，如字之多寡，文之朱白，印之大小，画（划）之稀密，挪让取巧，当本乎正，使之相依顾而有情，一气贯穿而不悖"。

这是古人关于章法比较系统的论述，其中"务准古印"强调以古代作品为榜样，是学习章法的一个基本路径；而"当本乎正"阐释了篆刻章法的一个基本规律，就是平正为根本；齐白石在点评弟子印作的时候，最常用的一个字是"稳"，也是以平正稳妥为章法的第一要求；而"相依顾而有情，一气贯穿而不悖"，则是更进一步的要求，是指在平正格局之中的文字要有呼应变化、气息流动。

二、刀法

篆刻是篆书书法与印章镌刻的结合，前人也称刻刀为"铁笔"，故用刀如笔，以表达篆书书法在印章方寸之内的造型、镌刻之美为核心，追求最有感染力的线条，追求最优美自然的形象，追求最丰富的信息量和文化内涵。

古人论及刀法有十几种名目，究其根本，不外乎是两种基本刀法，即冲刀法、切刀法和它们的变化与综合运用；关于两种刀法前文已经做了初步讲解，附贴了刻痕展示图，大家可以参考并着手进行练习。

印章分阴文（白文）与阳文（朱文）两种——所谓阴文，是直接以刀刻表达文字，印文内凹，故称阴文；因拓出印蜕为红底白字，亦称"白文"。所谓阳文，则是以刻去印底呈现文字，印文凸出，故称阳文；因拓出印蜕为白底朱字，亦称"朱文"。

图3-12

图3-13

刀法的基本练习，也要分朱、白文两种方式进行；练习刀法有以下两种基本图形，可以参考选用。其一是回形图，其二是曲水流觞图，前者重点练习直线和转折；后者重点练习曲线。

回形图（图3-12；直线刀法练习，朱、白两种）

曲水流觞图（图3-13；曲线刀法练习，朱、白两种）

在篆刻的创作实践中，刀法的运用可以一句话来概括，就是"不择手段"，或者叫"不择刀法"，一切以刻痕是否达到要求为准。前提与基础是用刀的"稳、准、狠"：稳是稳定，用刀控制性好，一致性好；准是准确，用刀有精度，极少偏差失误；狠不是盲目发力，而是用刀明确、肯定，不含混，不拖泥带水。而镌刻过程中是允许重复、修改和调整的，这些技术、技巧也需要在不断地实践中学习和积累。因此，辩证地看"不择手段"恰恰是"择一切手段"，把试错过程中一点一滴的经验，不断总结归纳为个人化的心得，积少成多，最终以此建立自己个性化的"刀法"艺术语言。

怎么样叫作"好的刀法"，概括讲应该有几个特征：

一是用刀斩截明快，刻得精准，宁少少许，胜多多许，减少重复；二是刀下有笔有墨，刻出的线条有金石气、有内涵、有信息量，而不是空泛单薄的，不是修刮出来的没有内容的线条；三是用刀手段灵活丰富表现力强，有识别度，即有作者个人的风格与特点，与其印风相得益彰。

关于刀法古人纸面的记载不一定好用，但一些摩崖、碑刻、墓志可以借鉴参考，古代工匠在用刀方面，特别在用刀表现书法方面是很有心得的。中国古代向来有一个"刀笔相师"的传统，就是用刀来表现笔，当然笔也表现刀，尤其清代碑学运动以来，刀法对于传统笔法的拓展与创新产生了深刻的影响，也赋予了笔法更多样的形象与更加丰富的表现力。通过篆刻学习，大家对此会形成比较深刻的认识。

刀法是实践性很强的，用语言文字描述总不能够全面、精确和易于理

图3-12　回形图／直线练习
图3-13　曲水流觞图／曲线练习

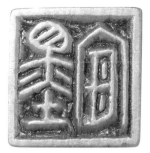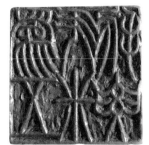

图3-14

解，所以刀法的学习要坚持"观摩为主（向老师学习）、实践为主（自己动手）、效果为主（完成效果）"三条基本原则；现在摄影术、网络的普及和发达，大大拓展了我们的视野，特别是以往我们很难亲眼看到的一些大师名家印面，如今透过手机和网络传播都可以目睹，直观清晰，一目了然，对于学习刀法有很大的帮助。

印面图（图3-14）

三、篆法

我们前文说了，"篆"刻之所以为篆刻，篆法才是篆刻的核心与灵魂。

1．篆书与篆刻

为什么篆书是首选？是有历史渊源可以追溯的——

（1）篆书是一种古老的书体，最接近中国文字的源头，早期汉字的一些特点在篆书中保留的最多、最直观，比如古代陶文、甲骨文中大量象形字的写法，非常生动地状物写形，使我们对汉字的诞生、发展和演变产生了许多好奇和联想，也为我们以汉字为素材进行艺术表现与创作，提供了广阔的空间和丰富的素材。况且中国古代的印章传统起源于篆书时代，故一向以篆书为印章的文字体例。

（2）秦始皇统一六国后，下达了"书同文"的政令，以秦国使用的小篆为标准，略加省改，颁布了统一了全国的标准文字；通过相关法令，向全国公布了官方认可的八种字体，后人称之为"秦书八体"，汉许慎《说文解字叙》中说："自尔秦书有八体，一曰大篆，二曰小篆，三曰刻符，四曰虫书，五曰摹印，六曰署书，七曰殳书，八曰隶书。"其中"摹印"一体，也称"缪篆"，就是专门为印章制作设计的一种规范字体。

图3-14 赵之谦、黄牧甫印面效果图

3）篆书与其他后起书体相比较，其屈曲、盘叠、变更、调整文字结构非常便利，而且特别适合于印章的形制要求，具有其他书体不具备的优势。自魏晋南北朝以后，隶、草、真、行诸体并出，篆书开始退出日常书写，然而并没有新书体可以取代篆书在印章领域的应用，反而因为能够识篆、用篆的人越来越少，书写使用篆书的难度大大增加，进一步提高了篆书的防伪度，令篆书与印章成为一种"黄金组合"，并由此催生发展出篆刻艺术，形成了一种中国特有的文化传统。

2．学习篆书成为学习篆刻的基本功

篆刻"三要素"中真正的"难点"是篆法，篆法包括两层含义：

一是篆文的识读、理解和记忆。篆刻首先要识篆，因为篆书是一种较早地脱离了实用的、古老而原始的书体，后人要学习识篆、写篆、用篆，必须从头开始按照科学的方法进行，从相对规范的小篆入手，边读边写边记忆，配合相关教材与工具书，逐步掌握篆书及古文字方面的基础知识，初步具备篆刻时拟写印稿的创作能力。

二是培养篆书的书法基础和审美素养。篆法的另一个重要基础在于书法，篆书书法是篆刻字法的来源，缺乏对于篆书的实践基础和审美素养，无法精细判断篆书优劣，篆刻就不可能达到较高的水平。

关于学习方法，前文我们提出把篆书的书法训练与识篆、用篆相结合，边读边写边记忆，可以事半功倍，有效地提高我们对于篆书的认知、理解，提高我们的书法水平与鉴赏能力，提高我们对于汉字文化的知识修养，同时不断扩大自身的篆书储备量，为未来创作建成一个基础的"素材库"。

三是具备篆书的整合、改造能力。篆法，指用于篆刻的篆书书法，又与篆书通常的形态不同，不宜直接从书法作品中照搬，还要经过一番适合篆刻印章特点与形制要求的整合改造，我们称之为"印化"。

其实，印化常见的表现形式是一种提炼、设计、修饰、简化（或繁化）等，以期篆书入印后更加协调、优美，更加符合印章的形制要求；因此，篆刻家对于篆书的文化修养和基础能力，既要包括书法，还要包括印化，两者并重，不可偏废，这也是顺利实现"临创转换"的前提条件。

3．努力学习古文字常识，拓宽知识面，加深对于传统文化的理解

篆法直通古汉字，打开了篆刻艺术所传承中国文化传统的大门，要做好传承就必须学习，弄懂弄通古代文字相关的一些基本常识，学会运用各种字

书、工具书、考古材料和古今学者文字学方面的研究成果，是每个篆刻艺术家应该具备的专业能力和文化修养。

下面一讲我们要重点解决篆法的学习与训练的问题，重点讲解篆刻与书法的关系，古文字学部分建议大家以高明先生的《古文字学通论》为纲，以自学的形式进行，可以急用先学，不一定完全依照学院式的教学程序；如果有志于古文字研究，可以在相关高校中文系、历史系寻得教学大纲，开展系统的学习与研究。在此，先将学习古文字学的有关参考书籍资料列目如下：

（1）说文解字段注（汉许慎著，清段玉裁注）

（2）古文字学通论（高明著）

（3）汉印文字征（罗福颐著）

（4）战国古文字字典（何仪琳著）

（5）甲骨文字典（徐中舒编）

（6）金文编（容庚著）

（7）古文字类编（高明编）

（8）古玺文编（罗福颐编）

（9）陶文编（金祥恒编）

（10）包山楚简（湖北省荆沙铁路考古队）

（11）封泥汇编（吴幼潜编）

（12）中国古代砖文（王镛、李淼编）

（13）陶文图录（王恩田编）

思考题：

（五）篆刻"三要素"的概括够不够准确？三要素是不是篆刻的"底线"和"边界"？

（六）所谓"文人"篆刻，说明需要有相应的文化素养支撑，这些基本的文化素养应该包括那些方面的内容，我们应该如何去学习？

第四讲

篆刻与书法

前面我们探讨了篆刻"三要素"，其中"篆法为本"的思想证明了：作为一门以汉字书写、镌刻为核心的传统艺术，篆刻与书法的内在关联，书法是实现印章到篆刻艺术化转变的关节点，书法是篆刻的基础与灵魂。

一、书法是篆刻的基础与灵魂

从印章到篆刻的转变是印学史的关节点，印文内容由工匠拟写到由文人书法家拟写，使印文内容被赋予了书法的表现力和艺术性。

篆刻，进一步由文人艺术家亲手操刀镌刻，书法水平更决定了印章的基本水平，篆刻向有"七分篆，三分刻"的口诀，讲得就是书法对于篆刻的重要作用。

因此篆刻的训练，除我们第二讲"学会刻制一枚印章"的基本程序和第三讲"篆刻三要素"要求的基本技术外，真正最核心、最重要的学习内容是——书法（篆隶书法为主）的学习与训练，与篆书书法如何进行"印化"改造的相关训练，以及相关背景知识的学习、积累与实践。

二、篆书学习的基本门径与方法

篆书，建议从小篆学起，原因是小篆是秦统一时（公元前221年）颁布的通用字体，是规范篆书的样本，也是学习篆书最基础的内容。

1. 篆书学习和训练

由于初学没有篆书识读基础，所以要识读、书写同时进行，建议选用《王福庵书说文部目》为范本，通过练习，掌握篆书的基本用笔、体势和结构，并学会识读小篆，了解小篆的部首和组合规律。

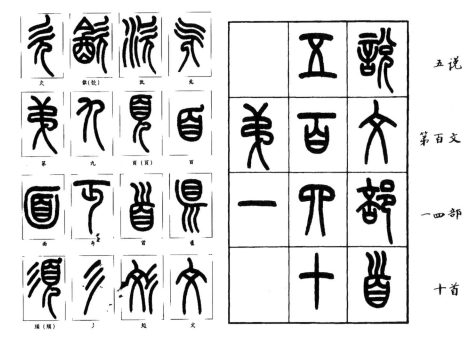

图4-1

小篆的书写执笔与隶、楷相同，要求指实掌虚，并注意书写的姿态。建议在书写方寸以上大字时，采取站姿书写，悬起腕、肘，有利于观照全局，同时锻炼自己对于笔墨的控制能力。

小篆的结体特点和基本笔画：字形修长，上紧下舒，笔画圆转，左右对称；篆书，古时又称"引书"，表达顺势而书、引流而行之意；中锋行笔，藏头护尾，稳健持重，笔笔送到直至笔画终结处，书写中注意体会篆书线条畅达圆融的感觉。

初学篆书宜写大一点，这样笔势才可以应手舒展，字写得过小，地位逼仄，笔势就无法从容展开了。

作为一种相对原始的书体，篆书的线条比较单纯，主要书写难度在于结构。其基本笔画只有四种，即横、竖、左右弧形和圆，笔画的书写方法如图所示（图4-1）

小篆基本笔画的写法：

作为一种上古的书体，篆书结构左右上下务求匀称，与楷书有所不同。故篆书书写的"笔序"，也与楷书的笔顺要求大大不同。篆书的书写次序，以便于写出左右对称、均衡不偏侧的结构为合理，有些笔画可以分段完成，封闭结构可以分左右两段，甚至左、右、上三段完成。

图4-1 小篆笔画的书写方法

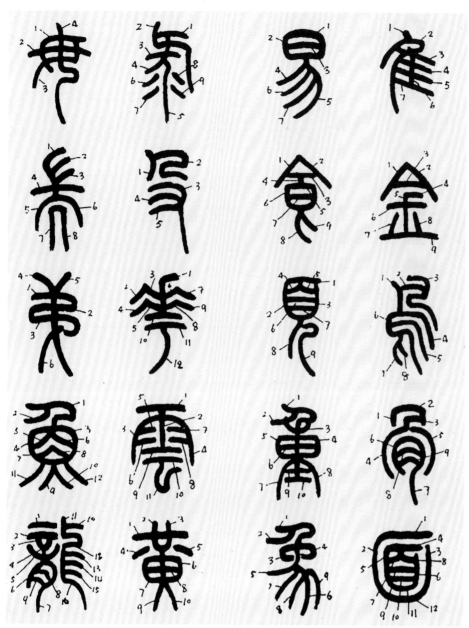

图4-2

小篆书写顺序举例（图4-2）。

2. 篆书学习的拓展

在基本完成识读篆书、小篆的基础性学习之后，有必要将后续学习的范畴扩大至整个篆隶书法系统，通过全面了解和掌握篆隶书法相关的社会文化背景，弄清古文字起源发展的基本脉络和原理，理解造字原则和汉字传统的

图4-2　小篆笔序示意图

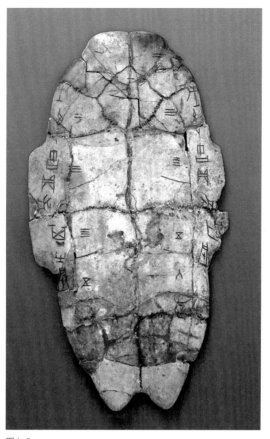
图4-3

意义，深化自身的认识和思想水平，这是成为一个篆刻家的必要修养。

我们就先秦古文字及相关书法学习内容，简要列目讲解如下：

如果将甲骨文纳入篆书体系之中，我国有文字可考的历史可以远溯至殷商时代，甲骨文是经过系统化的、比较成熟的文字，仍保留大部分原始文字的形态，对于我们了解篆书的渊源与流变是有帮助的，由此入手打开中国古代文字的宝库，也是我们领悟理解篆书书法与时代演变，学习汉文字造字原理与规律，拓展自身的古文字经验与积累，为今后创作打下文化修养基础的一条最佳路径。

甲骨文（图4-3），1899年发现于河南安阳小屯殷都遗址，是刻于龟甲和兽骨上的古文字，甲骨文被认为是现代汉字的早期形式，也被认为是汉字的书体之一，是现存最古老的一种相对成熟的文字。甲骨文的内容又称"卜辞"，是殷商统治者的占卜记录，先秦时代巫风很盛行，国王贵族都非常迷信，故所行之事如祭祀、战争、农时、生养等都要通过占卜了解神明的意志、判断事情的吉凶。占卜所用的龟甲、兽骨，既是占卜的重要道具，也是记录占卜结果的书契材料。

目前已发现的殷墟甲骨文大约15万片，出现单字达4500多个，可识读的单字大体占三分之一，其中既有大量指事字、象形字、会意字，也有很多形声字。这些文字的结构、形态与表义方式，与古代篆书基本上是一致的，有明显的传承关系。

金文（图4-4），又称钟鼎文，是商周青铜器上铸刻的文字，器物以礼器、乐器、酒食器为主，铭文多寡不一，少数器物铭文达三四百字，是极好的学习范本。

图4-3　甲骨文

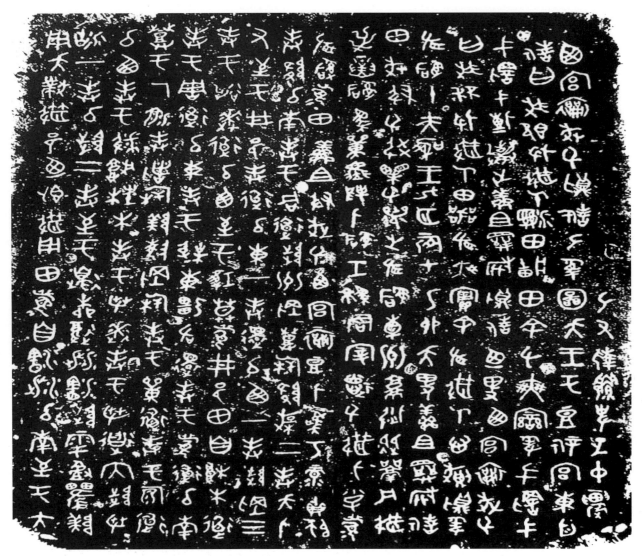

图4-4

籀文（图4-5），又称大篆，传为周宣王太史籀所作，篆法比甲骨、金文进一步规范严整，字形也趋于一致，相传秦石鼓文就是大篆的基本面貌。

小篆（图4-6），小篆前身是秦篆，即战国时秦地通行的文字；公元前221年秦统一六国，秦始皇下诏以秦篆为基础，略加省改，由丞相李斯等创制小篆，颁行天下作为统一文字的范本……故小篆一直作为规范化的篆书，被后人学习、使用相沿至今。

其他篆书形态，篆书因其用途不同，经过相应的损益、调整、修饰和美化还有一些特殊的名目，比如"秦书八体"中提及的刻符、虫书、摹印、署书、殳书等，都是篆书在不同使用条件经过改造而成的不同名称与形态。兹简述如下：

图4-4　金文《散氏盘》

图4-5

图4-6

图4-5　吴昌硕临石鼓文
图4-6　小篆《绎山碑》
图4-7　隶书

刻符，即刻写于符节上的字体。

虫书，又称鸟虫书，是在篆书笔画上增益鱼、鸟、龙、虫之类的装饰，使文字更加美术化，多用于铭剑或制作玺印。

摹印，经过改造篆法，专用于印章的一种字体，根据印章的形制要求，参考印面规划摹写文字，故称"摹印"。摹印字体又称"缪篆"，取其屈曲盘叠、篆法绵密之意。

署书，一种用于题署匾额的文字。

殳书，殳是一种兵器，《说文解字》段玉裁注云："言殳以包凡兵器题识，不必专谓殳。汉之刚卯，亦殳书之类。"证明殳书是一种铸造于兵器上的特殊字体，我们今

图4-7

天从一些出土剑、戈等文物中可以见到。

隶书（图4-7），是由秦始皇命下杜（今陕西省长安县南）人程邈所作，因篆书书写不够便捷，为了"以赴急速"，创造了这种著名的书体。篆书和隶书历经秦、两汉、魏晋南北朝，曾经是长期并行于实用书写领域的重要书体。

我们以后在分析古代作品中会陆续有所涉及，通过扩大学习涉猎范围，可以帮助我们掌握更多的古文字资源，对于今后的篆刻创作大有助益。

三、其他古文字资料的学习与应用

学习篆刻一个最大的问题是文字资源有限，古文字的数量满足不了我们创作的需要。特别是古文字还存在时代性，存续使用的时代不同，甚至时间跨度很大，字体在实用中产生衍变，面貌风格出现较大差异，等等。老一代篆刻家许多是研究古文字的学问家，对于古文字的运用要求也比较严苛，强调文字时代与风格的一致性，反对把不同时代、不同书体、不同风格的文字融合运用于一印之中，如此要求自然极大地约束了艺术创作取材用字的空间。另一方面，古文中还有大量通假字的使用方法，用来弥补文字数量本身的局限，于是在篆刻中也难免造成当代人识读的困难。如此一来，可选可用的文字样本越来越少，如何拓展文字的取材与应用范畴，打破一些创作中人为划定的畛域，也成为摆在当代篆刻家面前的一个重要课题。

因此，篆刻的书法背景很广大，缪篆只是一个示例、一个典型、一个局部，我们可以由此及彼，举一反三，进一步探讨可资入印的文字资源，只有占有、储备更多资源，才能让我们的创作更从容、更丰富、更有传统。

一是古篆系列（甲骨文、金文、陶文、古籀、六国文字玺印等）。

甲骨文、金文前面已有介绍，此节重点讲一下陶文和六国古玺。

陶文是上古文字遗存的大宗，古代的陶器制作关乎国计民生，是非常专业和受到重视的，陶器制作不仅有专门的属地，手工业者也是职业的，故陶制器物上都要押署产地的标识，以示负责；古代陶文绝大多数就是这一类遗存（图4-8）。

古玺文字比较复杂，前文介绍印章章法时谈到古玺文字的一些特点，学习古玺需要对小篆统一前的古文字做个系统研究，掌握结字规律与基本变化，才能用之于创作。另外，古玺文字数量有限，除了通假、借用之外，创作中还有从金文、陶文等其他先秦古文字中改造、选用的范例（图4-9）。

图4-8　　　　　　　　　　　　　　　　　　图4-9

图4-10

图4-8　古代陶器押署
图4-9　古代陶文
图4-10　秦汉金文

二是秦汉魏晋系列（秦小篆、摹印篆、汉隶、秦汉金文、砖文、瓦当、封泥、简牍、骨签等。

这部份内容非常重要，还有相当一些是近代以来的考古学成果：

（1）秦小篆的重要性自不待言，是入手学习篆书、体悟篆书规律特点和书写技术的基础

（2）摹印篆（缪篆）

对于篆刻最为重要，既是直接应用于印章的规范字体，也是理解"印宗秦汉"基本思想的实物与资料依据。

前文说过，摹印是专为印章设计的一种字体，其依据是秦朝统一后颁布的小篆，是当时通行的规范文字；摹印篆，以小篆作为文字基础，结合隶书的排叠造形，为方便印文的凿刻制作、适用于印章正方为主的形制要求，改圆就方，化曲为直，随形赋势，屈曲盘叠，经过一番改造——即"印化"，实现了篆书（缪篆）文字与印章完美谐调的统一，创造了秦汉印章的经典范式，成为我们后来者学习与效法的榜样。

（3）秦汉金文

与缪篆比较接近的是秦汉金文，自来有篆刻家把秦汉金文移来印中。秦汉金文主要指金属类器物上铸造与凿刻的文字，器物类型有诏版、权、量、衡、镜、炊事用器、兵器、车马配饰等（图4-10）。

（4）汉隶

汉隶是中国书法发展史的一个重要阶段，是篆书实用化之后"为赴急速"而产生的一种简化书体，化繁为简，化曲为直，因势赋形（隶书体势的

形成与书写材料有关），逐步在运用中成熟，是我们了解秦汉之际书法文化的精神气质、篆隶草书体演变和理解篆书印化的一把钥匙，必须引起高度重视，并纳入书法学习的过程之中。汉隶以石刻、简牍形式传世，有摩崖、有碑碣，还有木牍和竹简（图4-11）。

简牍，以1900年斯坦因考古队在尼雅的发现为标志，是20世纪考古学的重大发现，它使我们得以亲眼目睹纸张产生前古人留下的墨迹，意义非同寻常。时至今日，简牍出土的地点和数量越来越多，其中长沙走马楼遗址出土了三国吴简约14万枚，被誉为

图4-11

图4-12

图4-11　汉张迁碑
图4-12　汉代简牍

中国20世纪百项重大考古发现之一；简牍的大量发现，为我们研究中国古代书法演变与相关历史文化背景提供了第一手的资料，也有助于重新认识书法史，匡正书法史研究中的一些成见与误判（图4-12），值得特别加以关注、研究。

（5）封泥

封泥是印章使用留下的印迹，因为黄泥不易腐坏，故有大量古代封泥实物出土，从中我们可以看到古代公文、信函、器物等的封缄方式；通常是将文书类的竹木编简卷好，其上放置封缄专用的、挖有泥槽的木板，将多道丝绳穿过泥槽板进行捆扎，绑牢后把黄泥填入泥槽之中，趁湿在泥上用印封缄（图4-13），用印状况类似于欧洲中世纪的火漆。另货物封缄，一般也是绑扎后泥封钤印的方式。

图4-13

图4-13　封泥

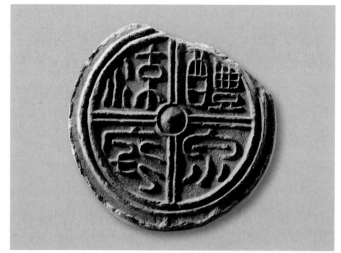

图4-14 图4-15

封泥是在纸张产生之前，印章大量使用的一种方式，至今被考古发掘的封泥数量不在少数，秦汉时代多以白文（阴刻）的印章为主，以钤封泥可以留下印章使用的清晰效果，也成为我们学习古代印章文字的又一种重要的参考资料。

（6）陶文和砖文

中国古代一向有"物勒工名"的传统，现今出土的陶器、漆器、砖、瓦残片等，都发现有工匠留下的印痕。

砖是古代宫室、住宅、城郭、陵墓等使用的建筑材料，据称目前出土年代最久远的实物，是陕西扶风发现的一块西周晚期的残砖，砖体很薄，一面四角有乳钉，由此可知在夯土筑墙的年代，砖是用来贴附墙面起加固、美化作用的，大量使用还是在秦统一以后，故有"秦砖汉瓦"之说。砖的烧造、使用一般由中央官署直接管理，比如重要宫室建筑用砖都有文字标识，在制砖时用模具脱坯，保证文字规范清楚。砖文一般篆隶结合，字体简约大方，朴实无华，颇具时代审美精神（图4-14）。

（7）瓦当

瓦当又叫瓦头，是古代重要的建筑构件，是陶制筒瓦的檐头部分，具有防水排水、保护木构椽头的作用，为了房屋的装饰美化，瓦当上一般都有文字或图案。瓦当文字字体采用篆隶为主，字体随形而变，或直或曲，若行云流水，遒美自然；图案常见有云头纹、蔓草纹、动植物、四灵等题材（图4-15）。

图4-14 古代砖文
图4-15 汉瓦当

图4-16

图4-17

（8）滑石印

滑石印出土于湖南汉墓，因为滑石取材于当地，质地软而粗陋，一般认为是殉葬明器，由于滑石材质较软，故印文多见刻写的效果，线质也与金玉之属大不相同，具有独特的意味（图4-16）。

三是唐宋元系列（石刻、官私印、押记等）。

唐宋元时代是篆书式微的时代，由于草行楷书的成熟，篆书退出了实用领域，导致出现两个变化：一是碑额等篆书都写不对，经常出现笔画缺失，篆法讹误，会识篆用篆的人（专家）越来越少。唐代篆书"第一人"李阳冰力振篆法，留下了《三坟记》《城隍庙碑》《谦卦铭》等杰作，李阳冰曾言："天之未丧斯文也，故小子得篆籀之宗旨"，他还重新刊定东汉许慎的《说文解字》，成为古代篆书的重要传承者，对后世产生了深远的影响。

唐宋元印章由于朱色的普遍使用，朱文增多，印型较大，特别是官印。制印工艺出现了"蟠条印"，即将篆书文字以铜丝屈曲盘出，再焊接于印面，这种方法促使印篆出现一些新的形象与风格（图4-17），值得参考借

图4-16　汉滑石印
图4-17　唐代蟠条印"安泉县
　　　　之印"

图4-18

鉴；另一方面是宋元时代通行的楷隶书文字入印越来越多，还有相当大量的花押和少数民族文字印（图4-18）流行，充分反映了这一历史时期印章使用出现了平民化、普及化的现象，用字方式也是适应了少数民族入主中原后民间汉字文化水平不高的实际需要。

四是明清系列（篆书及石刻、流派印、名家印、金石考古文粹等。

明清的重点在清代，明代篆书一仍唐宋元之旧习，颇多讹误与造作，在学习中于明末清初（乾嘉之前）的篆书、篆刻要格外警惕，其中许多篆书的写法和所谓"古写"都有问题，必须仔细检点，不可轻易采信；清代乾嘉学派从文字学角度"正本清源"，才使篆隶重新回归古典，所以"后乾嘉时代"的清人篆隶非常值得学习，有清一批最杰出的书法大家也出现在这个时期，比如篆书大家邓石如、赵之谦、吴让之、吴昌硕、齐白石，隶书大家郑盙、金农、何绍基、伊秉绶等，他们书法成就与学习道路都是我们后人学习的榜样。

明清篆刻呈现地域化传承、发展的特点，往往以某地某家为始，带动家族、同乡、师友等加入形成地域性的艺术流派，后世称之为"流派印"。历史上较为著名的有文彭父子倡导的"吴门派"，何震、程邃为首形成的"黄山派"（徽派），汪关发起的"娄东派"，以及丁敬身开辟的"浙派"和邓石如引领的"皖派"，等等。流派印对于中国印章史和古文字的梳理、研究与创作，不仅是我们篆法学习的一笔宝贵财富，更为我们继承与借鉴古代学术传统，特别是乾嘉学术传统与研究成果，学习明清篆刻家们在治学、从艺方面的理念与实践，展示了一系列形式内容丰富、独具风格特色的精彩范例。

20世纪以来现代考古学进入中国，在中国传统金石学的体系之外，考古学带来了许多新发现与新成果，比如包山楚简的考古发现，应该引起我们的

图4-18　元押
图4-19　非篆书入印示例

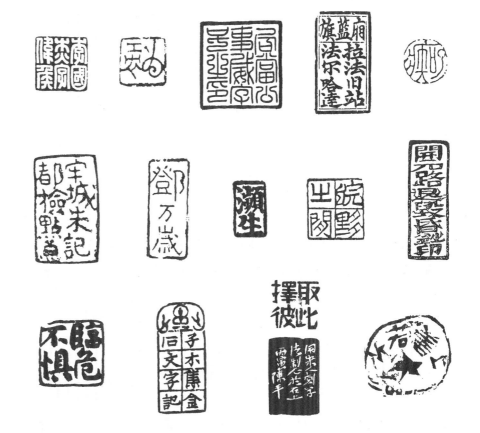

图4-19

高度重视，特别对于涉及古文字方面的考古成果和学术动态，我们要保持高度的敏感性，及时学习利用好相关的成果，这对于我们进一步拓宽视野、加深对古汉字与中国历史文化传统的认识、指导自身的艺术创作，特别具有启发性和推动作用。

五是非篆书文字系列（正行草体书、少数民族文字、外文、简化汉字等）。

非篆书文字，主要指楷、行、草等书体、少数民族文字、外文以及简化字等，这些文字入印的现象古已有之，但毕竟与印章的形制有些冲突，没有成为印章—篆刻传统的主流；近代以来，非篆书入印的探索一直也在发展，对于篆刻通俗化、当代化甚至国际化产生了一定的影响和促进作用（图4-19）。

篆隶书法的经典范本：

绎山碑

秦诏版（权、量）

两周金文大系

袁安碑、袁敞碑

祀三公山碑

天发神谶碑（天玺碑）

三坟记

礼器碑

乙瑛碑

曹全碑

张迁碑

孔宙碑

西岳华山庙碑

鲜于璜碑

石门颂

西狭颂

开通褒斜道刻石

封龙山颂

杨淮表记

高句丽好大王碑

清人篆书（可选邓石如、吴让之、赵之谦、吴昌硕、王福庵诸家字帖）

清人隶书（可选郑盙、金农、何绍基、伊秉绶诸家字帖）

四、篆书积累对于创作的影响与作用

作为一个优秀篆刻家最重要或最基本的能力与修养是什么？这是一个我们学习篆刻必须认真思考的问题。

从篆刻"三要素"出发，前两条（刀法、章法）是能力，后一条是修养，修养源于以篆隶为核心的书法，源于对于古汉字的知识基础、书法水平与理解能力，这是每个篆刻家必须具备的综合素质。镌刻的技术、技巧包括书法的熟练程度是可以通过日常练习来提升的，而文化底蕴的获得则不是一朝一夕之功，学习、积累的过程要漫长得多，需要付出的努力与耐

心也更多。

举一个事例，比较能够说明问题。"文革"时代陈巨来先生因为所谓"历史问题"而坐牢，同一监室的许培新向他学习篆刻，许是工人，文化底子薄，每次刻印都是陈巨来亲自为他拟写印稿，据他回忆说，每个篆字陈老师都能写出五到六种不同的变化，然后选择最恰当的一个用在印里。从这些细节的表达中，我们可见前辈陈巨来的古文字功底何其扎实，篆书修养何其深厚，在创作中运用起来何其自如，这就是传统文人的文化底蕴和修养，值得我们去认真学习与效法。

思考题

（七）前人云"七分篆，三分刻"，我们应该如何看待这个口诀？

（八）怎样结合日常功课，做好古文字知识的学习与积累？

第五讲

技法训练与提高

篆刻是集书法、镌刻为一体的传统艺术，所以学习过程中技术性的练习需要投入较多的时间精力。综合来讲，技法方面的训练提高主要包括：一是书法临习，以篆隶书法为重点，另外要特别关注秦汉篆书部分；二是篆刻的"摹印"与"临印"，通过摹法大量学习印篆，掌握印篆特点与印化规律；同时通过临印，训练刀法，提高镌刻表达的技术技巧，两条腿走路才能收到事半功倍的效果。

一、摹印训练

1. "印化"——篆刻与篆书的结合应用

篆刻需要使用篆书，但并不是所有的篆书素材都可以直接用来入印。

在篆刻的创作实践中，经常令人感到困扰的不是用刀的技术和文字的排布，而是篆书书写与造型的方法，如何在印章的方寸之地写得舒展优美大方自然，而后者恰恰决定了一枚印章书法水平、意味格调的高下。因此，我们要从继承古代印章的优秀传统出发，不仅向先贤学习篆书的书法，还要学习古人改造、印化篆书的手段，具体来讲就是"摹印篆"，这与学习篆书书法同等重要，不可小觑。

摹印篆的成例在哪里呢？

就在秦汉印章的印面上。《说文解字》一书中记录的"秦书八体"，其中有"摹印"一例，就是官方颁布的印章专用篆书体，我们比较熟悉的汉印，就是采用的缪篆（摹印篆）铸造或刻凿的，摹印篆就是根据印章的形制要求把篆书的圆转化为方直，通过简省、合并、排叠等方式重组文字结构，使印文自成规矩，并具有良好的秩序感。这种篆法规范、形制统一、大方雅驯、变化自然，是自秦汉魏晋南北朝一直沿用的、标准化的印章样本，是我们学习印篆书法最重要的取法对象，篆刻领域标榜的"印宗秦汉"是有道理的。其一，通过秦汉印，我们可以对印章有一个最直观的认识，秦汉印就是秦统一文字之后印章制作的典范，比如文字统一，形制规范，格局端正，章法简约明快，非常适合初学者取法；其二，秦汉印是

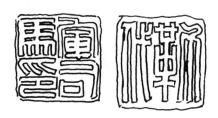 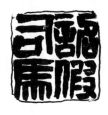 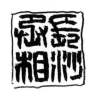

图5-1

图5-2

平中寓巧，有内涵有趣味。秦汉印虽然出自工匠之手，但职业工匠在极度熟练的情况下，会应手而出一些灵活巧妙的变化，解决配篆、章法方面的不平衡，所以秦汉印中的许多巧思看似平凡无奇，实是有意无意之间的妙手杰作；其三秦汉印保有秦汉文化"道法自然"的精神，自然朴拙，浑茫大气，格调高古，没有过多的修饰、雕琢和习气，能为学习者树立的一个"取法乎上"的标杆。

2．摹印法

关于学习古代印篆的方法，我们推荐用"摹印法"，其实摹法古已有之，我们不妨举一反三地加以运用，具体的操作方法如下：

一种是用拷贝纸蒙在印谱上，用硬笔双钩印文篆书（图5-1）；

另一种是将拷贝纸蒙在印谱上，直接用小楷笔蘸墨直接摹写印文（图5-2）。

摹印法与通常采用的临刻法侧重点不一样，前者关注印篆，学习重点是印文篆书的写法，篆书印化改造的一般原理，印篆的造型特点与规律，同时关注印面的章法处理，字字关系，字边关系等；而临刻法除上边两条外，还要进行镌刻的实操，把刀法的模拟练习作为一项重要内容，严格地讲临刻法更全面深入，要求更高，但是消耗的时间精力也更多。

因此，我提出"部分临刻，大量摹印"的学习主张，把解决篆书印化与积累的大量工作，通过日常摹印来实现，表面看这是的笨办法，而在实践中这却是一条捷径，可以轻松提升作业量，并在摹写中学会变通篆书、积累篆书字例；同时，结合篆隶书法的学习训练，将进一步深化对于篆书，特别是印篆的认识，加深对篆隶并行时代书法的认识，领会和理解秦汉书法传统的内蕴与精神，真正做到事半功倍，大幅度地提高学习效率。

图5-1 双钩摹印法
图5-2 手写摹印法

图5-3

当代篆刻多以临刻为主要学习方法，更有一些篆刻名家每称自己临刻古印达数千枚，以示功夫深厚；然而，在不否认临刻作用的前提下，现实中我们不难发现相当数量的临刻目的性相当含混，其实际意义并不大；最突出的表现是临习者学习目的不清，虚荣心作祟，只关心形象是否酷肖原作，或把酷肖原作当成临刻的唯一目的，经常采用一些方法投机取巧，比如用原作的复印件做印稿等，直接渡稿，忽视了篆法的学习积累，缘木求鱼，为临摹而临摹，为虚荣而临摹，反而使日常训练成为一种包袱，不能收到有建设性的、好的学习效果。

3．摹印举例

摹印法的重要优点是，即学即用，可以将学来的文字直接用于创作之中，毋须再做印化改造的功课，效果如同我们检索《汉印分韵合编》之类工具书，即可获得汉印缪篆的书写方法，很直观方便。同时，摹写过程也是印篆书法、印文上石技法的训练过程，还是熟悉篆书印化、改造规律的过程，增强自身篆书修养和积累篆书"字库"的过程，一举数得，可以说是转化效率极高的学习方法。

当然，近现代人的篆刻作品也可以摹，但需要有选择的摹，带着问题去摹，有非常明确的学习目的，而不是全盘照搬或食而不化。（图5-3）

二、临印训练

1．临印概说

临印也很重要，前文我们谈到了这是一项综合性很强的练习方法。由

图5-3 摹写近当代篆刻

图5-4 图5-5

于篆刻源自古代印章的特殊性，所以学习篆刻必须从临、摹古代印章开始，以经典规范的古代作品为榜样，学习掌握篆刻的基本要求、基本技能和基本规律，才可以入得门径，才不至于误入歧途。

2．临刻古印的注意事项

摹刻古印，我们建议从汉官印入手。因为汉官印皆由专业工匠按照国家颁布的制度制作，充分保证了材料、工艺、文字等质量环节，所以汉官印可以说是时代较早、形制规范、用字精确、制作精良的印章典范，特别适合初学。

选择范本可以从印面略大、完整清晰、文字易识的开始，汉官印用于封泥，多数为白文印，是主要学习对象；少数汉朱文，也可以试临体会，但不作为学习重点。

举例如下（图5-4）

四字汉官印一方：渭城令印

准备一块与原印大小相近的印石，磨平印面，可用水印法或直接反写印稿上石，然后对照小镜子进行调整修改（墨稿局部不妥当时，可用刻刀轻轻刮去，再重新书写），直到满意为止。

采用双刀法刻印，即每条线由一上一下两次运刀（冲刀、切刀均可）完成，尽可能接近原稿，可以适当地复刀、补刀；在刻制过程中，根据个人需要和习惯旋转印面，方便从不同角度下刀，初学时可能控刀不易，轻重、直曲、深浅、相交、转折都没有把握，这需要较多训练量才能达到精熟。

刻制完成后，用旧牙刷扫去石屑，即可打拓印稿了；通过印蜕，再度检点临摹作品的完成情况，继续修改完善。

举例如下（图5-5）

图5-4 渭成令印（左临作、
 右原作）
图5-5 宜春禁丞（左临作、
 右原作）

秦印一方：宜春禁丞

秦印所用篆书为小篆，是秦始皇统一文字的标准书体，经由李斯等重要文臣书刻为范本，在全国范围内通行使用，因此小篆也成为篆书的规范与标准；秦代制度严格，但小篆书写还未完全印化，故秦制印章一般都有界格，或田字格，或日字格，以求印面规范统一。

图5-6

秦印偶有保留古玺时代的特殊读法，此印即右左读为"宜春禁丞"；摹刻秦印可用双刀法，印面较小时也可以单刀完成，但要注意线条质量，可以适当地复刀、补刀，秦印篆法灵活多变，有书写感和生拙气，这些要在摹刻中细细体会。

举例如下（图5-6）

古玺印一方：文相西强司寇

图5-7

先秦古玺的难度主要有两条：一是篆法，先秦古文字灵活度、自由度较高，不同的诸侯国、地区文字各具特色，篆书的增减、通假、变化也很多，因此要在文字方面下些功夫，争取更多识读、储备古文字，才能创作中应付裕如；二是先秦玺印多数印面小，文字多，形制灵活多变，故有许多风格样式需要学习了解。

我们可以从易到难选择印例，临刻古玺一定要把印文看懂，把文字的结构分析明白，特别对于残损、锈蚀的线条要分辨清楚，避免误读、误用，文字过于生僻或不能识别的印章，不建议作为临刻的范本；通过临印有意识地积累古文字知识，在磨炼技术技巧的同时，不断提高自己的知识素养和综合能力。

举例如下（图5-7）

将军印（或魏晋印）一方：牙门将印章

将军印，又称"急就章"，因其制作简率、印风粗犷被认为是军中应急之作，但也可能是工艺条件不完备或因为特殊用途（如作明器）而制作。将军印用缪篆，常见多字，凿印形式较普遍，风格粗犷兼秀润，文字随机生发多生拙与奇趣，在印学史上独树一帜。

刻此类印一般是冲切结合、以冲为主的刀法，保持线条的鲜活生动，还要注意劲健爽利而不失秀润，不使刻痕流于单薄、直白。

魏晋南北朝印有与此相通处，摹印时可以参考对照。

举例如下（图5-8）

汉玉印（或汉私印）一方：魏霸

汉玉印，是汉代印章的一个重要品种，因玉质坚硬，故玉印历经千年

图5-6 文相西强司寇
图5-7 牙门将军印

图5-8 图5-9 图5-10

几无磨损，也成为研究古代印章的最佳实物样本；古代玉印制作工艺繁复，须用砣加解玉砂手工碾出文字或图形，也有以特殊刀具、刻画经过软化处理的玉印，总之整个制作过程耗工费时，极其艰难，故玉印从设计到制作都非常考究，风格独具，值得我们学习借鉴。

举例如下（图5-9）

唐宋官印一方：宋／都亭新驿朱记

唐宋官印是印学史上一个时代转换的重要阶段，绢纸和朱色的应用，印章用途，如告身等官方文书大量的用印需求，使得印章形制发生较大变化，印形加大，以朱文样式为主，开始出现篆书多重盘叠的装饰，后来发展成为"九叠文"，逐步形成了一种延续数百年的官印样式与风格。

唐宋官印的"蟠条印"，也是印学史上一个重要的印章品种。蟠条，是指以铜丝等金属丝屈曲盘叠出篆书印文，再将文字焊接到印面的一种制作方法，从考古资料来看蟠条印传世较多，具有很强的时代特色。

举例如下（图5-10）

元押印二方：崔押、万安

学习摹刻元押的目的，一是接触篆书以外文字入印的实例，元押首字一般采用楷、隶等书体汉字，另外还有八思巴文、花押或其他符号、图形等；二是对古代印章的特殊形制、内容、材料有一个学习了解。举一反三，可以在创作中汲取与继承，也可以在创作中拓展与创新。

举例如下（图5-11）

明清流派印选临：丁敬／采菊东篱下，悠然见南山；蒋仁／真水无香。

在临摹阶段，我们学习明清流派印要特别慎重地加以选择，"取其精

图5-8 魏霸
图5-9 都亭新驿朱记
图5-10 崔押、万安

华，去其习气；学为我有，学为我用"，对每个印例都要认真加以分析，知其得失长短，带着明确的目的性去摹刻，才能有所收获。

比如学习"西泠四家"，就要认真研讨丁敬、黄易、蒋仁、奚冈的印谱，悉心研究他们不同的艺术风格、篆书特点、用刀技术，取自己所倾慕的代表作临摹，而不仅仅是以"哪方印有名"来选择——以上是精摹；还可以采用笔墨摹印之法，广涉浙派各家，摹写其中自己有心得者，极少数印可以临刻——以上是泛摹。两种方法结合运用，可以大大提高学习效率，易于加深对明清流派印的认识理解。

图5-11

若以当代眼光看，浙派从形式到技法值得学习的内容并不多，首先形式不出汉印的格局，技术变化改进的空间也十分有限；其次浙派最终形成了有特色的切刀，又被夸张、固化为一种习气，不宜后人照搬学习。因此，我们借鉴浙派要立足于历史的大视野，重点研究浙派是如何继承秦汉传统的，他们拿到了什么？舍弃了什么？发展创造了什么？认清浙派的意义与局限性，从而指导我们的学习达到"去芜存精，择善而从"，而不是盲目摹仿、追随古人，放弃自己的审美判断和艺术思想。

举例如下（图5-12）

名家印选临

清末民初以来，篆刻发展进入一个高峰期，涌现出一批彪炳印学史的

图5-12

图5-11　丁敬"采菊东篱下，
　　　　悠然见南山"、将仁
　　　　"真水无香"

图5-12　名家印例：邓、吴、
　　　　赵、吴、齐、黄等

篆刻大家，他们中的代表人物有：邓石如、吴让之、赵之谦、黄牧甫、吴昌硕、齐白石等。这些名家和他们的代表作品对于篆刻学习者十足重要，值得投入时间精力进行专题性的研究，当然也包括选择部分经典作品进行临刻。

清代著名书法篆刻家邓石如开创"皖派"时，流派印已经走向没落，他苦心钻研篆隶书法，首倡"以书入印"，尝试熔个人书法篆刻于一炉，独创刚健婀娜的"铁钩锁"印风，终于打开了文人篆刻再创造的新路，成为承前启后的关键人物。

清末民初名家的作品不是每家都要学、都要临，而是要强调"选"，即根据个人的学习需要、兴趣偏好，有选择性地进行或摹、或临、或拟，"取其精华，去其习气；学为我有，学为我用"，对每个印例都要读深读透，逐一认真加以分析，明了得失长短，带着明确的目的性去摹刻，才能有所收获。

三、临创的过渡

临摹到创作应该是一个自然的过渡，大致可以设定为临摹、拟作、创作"三部曲"。比如我们处在汉印的学习阶段，可以首选以汉印的风格、形式进行拟作，然后以汉印的风格尝试创作。

1. 拟作（摹拟创作）

所谓"拟作"，是以经典作品为样本的模拟之作，从总体风格样式到字法、刀法、章法，全面以模拟对象为参考，这种拟作我们也可以从古人那里找到范本，比如汪关、西泠四家拟汉印，就很有代表性。

从临摹到拟作，通常我们会选择自己感兴趣的印例或印字入手，尝试进行摹拟创作。比如下例：

汉印拟作一件（图5-13）

在学习古玺阶段，即以古玺作为摹拟对象，可以选择某印或某字作为切入点，来重新组织设计印稿，尝试创作同类风格的作品，这是一个比较顺畅实现临创衔接、过渡的方法。

古玺风格拟作一件（图5-14）

2. 创作

汉印风格创作一件（图5-15）

图5-13　　　　　　图5-14　　　　　　图5-15

　　汉印类作品通常以缪篆入印，故写印稿时，首先要明确印文篆书的风格，在查检工具书（《汉印分韵合编》《金石大字典》等）和自己日常积累的文字素材中，选择印文篆书的写法，并开始设计印稿。

　　确定印章风格，比如汉官、汉私、将军印、滑石印、汉朱、悬针、鸟虫或汉玉等，风格因文字、表情、创作想法制宜。

　　创作过程中，要坚持"小心落墨，大胆奏刀"的原则。印稿设计阶段要反复斟酌，不断修改调整，直到达成自己满意的效果；而下刀操作阶段，则必须果敢肯定，大刀阔斧，要有不怕把印刻"坏"的胆气，含混、犹豫和反复刮修是创作中的大忌。

　　在具体的创作实践中，一方面要尽可能体现印稿设计中的匠心，运用好相关的技术技巧；另一方面要在创作过程中随机生发，不要完全被事先的设计所局限，这样才能发挥出每个人特有的情理之中、意料之外的创作状态。

四、积累与总结

　　从临摹、拟作到创作，是随着学习的不断深入，在取材范围、篆法变通、印章形制、技术技巧等方面，通过不断积累、不断总结、不断提高、不断扩大疆域、不断走向自由的一个过程，实现个人能力的全面提升，并且在实践中摸索、尝试、建立个人化的艺术语言（作品艺术风格）的一个过程，最终"水到渠成"达到这样的目标。

思考题：

　　（九）为什么要强调摹印的重要性，摹印在篆刻学习过程中主要针对哪些问题？

　　（十）橅和拟，是古人刻印常用的词汇，主要表达什么意思？

图5-13　拟汉印
图5-14　拟古玺
图5-15　创作：印稿与印蜕

第六讲

篆刻史读什么

篆刻史由于资料相对匮乏，缺少系统地总结与疏理，所以现有的材料显得更加宝贵和重要，值得我们尽可能去搜集和阅读。从中我们一方面要厘清印章篆刻传统发展的基本脉络，建立对于文人篆刻的基本认知，了解篆刻从古至今所发生的重大转变；另一方面还要试图通过古人留下的传承发展历史，探究传统的含义与内在逻辑，学会在传统之中去粗取精、去伪存真，来指导自己的学习与创作。

一、掌握印学发展的渊源流变

学习任何传统艺术，大概有两部分的内容最为重要，一个部分是这门艺术的基本常识与基本技术技巧，这是入得门径的基础；另一部分是这门艺术的传统，或称之为"历史"，这是领会艺术规律、沿革发展、传承要素的基础。所以我们常讲"追根溯源"是十分重要的，大多数人总是习惯地看重技术、技巧、形象，认为从技术入手可以解决一切问题，然而实践证明这些内容只能指导学习进程的初级阶段，进入深度学习之后，仅仅停留在技术层面就远远不够了。

一门学问固然要知其然，更应该知其所以然。由于时代的原因，我们无法贴近古人、浸泡于传统的文化环境与状态之中，对于形象的认识和理解通常也是表面、粗浅的，缺乏相应的归纳与规律性的总结，进而无法鉴别或选择，这时正确的学习指导就显得非常重要；如果盲目随机地学习，其结果就可能是有形无神或形神俱失，技术能力也得不到有效提高与转化，抓不住问题的要害与关节点，往往事倍功半，学习效率低下。在学习的一定阶段有些人还会产生丧失目标感、不知道如何深化学习等现象。因此，学会"追根溯源"的治学思路和基本方法，既是我们学习传统文化及艺术的一条基本路径，也是真正划船出海，打开"学术"与"艺术"双楫的开始。

学习印学史就是为了弄清楚篆刻发展的渊源与流变，举例来说，比如前

文我们对"印章与篆刻"的辨析，提出的印学"大传统"和"小传统"的概念，建立起对印章传统、文人篆刻与近当代篆刻的基本认知。传统中提供给我们的信息是多方面，我们要通过学习尽可能多地占有材料，并学会透过现象看本质——即通过材料来发现问题、解决问题，逐步形成、建立我们自己的艺术思想和观念，指导我们的艺术创作实践。

中国印章目前所见最早的实物，是前文提及的三枚商代古玺，尽管相关资料匮乏，我们仍然依循通常的体例，对印学发展的基本脉络做一个简要地梳理：

1．春秋战国时代古玺（即先秦古玺）

随着春秋战国时代社会经济发展、铜器冶炼铸造技术成熟，加之私有制日益完善，玺印的应用非常普及，于是各种官、私玺印种类繁多，印文、形制也很丰富多彩，创造了青铜时代印章艺术的辉煌。

其时的印章有如下特点：

一是印文有朱文（阳文）白文（阴文）；

二是印形有方、圆、条、曲尺、三连圆等形制；

三是通常有边框，有口字、日字、田字框等；

四是内容有职官、名号、吉语、图案等，风格多样，五光十色；

五是除秦之玺印用小篆外，六国文字各有不同，同文也有不同结构与不同书写习惯，造成了一些识读障碍；

六是古玺文字多因势就形，揖让有度，姿态生动，妙合自然，有非常出色的艺术表现力。

（图6-1：齐玺、燕玺、楚玺、三晋玺印示例）

2．秦印

秦印的概念，包括统一前的秦国和统一后的秦帝国铸造使用的印章。秦是法家治国，故对印章有一套相应的律令管理，故秦印特征比较突出；秦印文字采用小篆，通常印面以田字框分割，表现出一种很强秩序感，形制比较划一，特别是官印。

秦代私印多采用半通印或圆印、异形等形式，也是一种承先启后的风气。

秦统一六国后，也对玺印制度进行了改革，规定只有皇帝所用印章可以称"玺"，其他人使用的印章只能称"印"，结束了先秦时代通用"玺、

图6-1

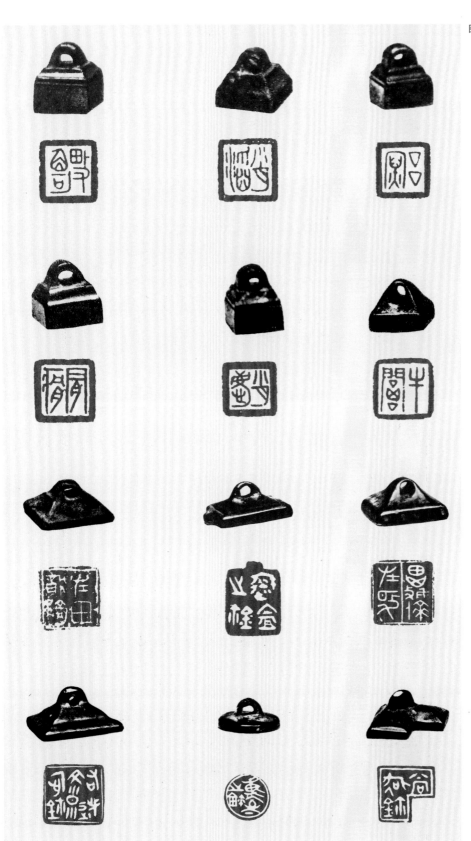

图6-1 齐玺、燕玺、楚玺、
三晋玺印示例

图6-2

印"二字的传统习惯。

（图6-2：秦印）

3. 汉魏印

汉承秦制，略有改良，魏晋南北朝又基本沿用汉制，所以印章的风格比较一致。汉代是中国古代印章制度与制造工艺都很成熟的时代，留下了大量印章实物遗存（经典作品），汉印选材丰富，形制规范，铸刻精美，风格多样，是中国印章篆刻发展史的第一个高峰。兹简要分述如下：

汉官印

由于汉官印已经普遍采用了入印的"摹印篆（缪篆）"，文字趋于方直平正，边框界格被淘汰，印面依然可以保持良好的秩序感，更显典雅大气。汉官印一般为铜制，主要有铸造、凿刻两种工艺，简称"铸印"和"凿印"，铸印用"失蜡法"铸制，凿印则使用专业刀具凿刻而成。

《学古编》载道："朝爵印文皆铸，善择日封拜，可缓者也。军中印文多凿，盖急于行令，不可缓者也。"以此来区分铸印、凿印，大致是可信

图6-2 秦印

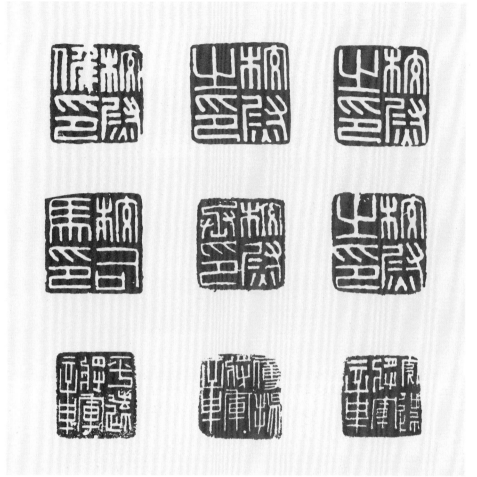

图6-3

的；我认为，还有另一种情况，即有些凿刻的职官印并非实用印章，而是随葬的明器，用以标明墓主身份而急就，如湖南长沙博物馆所藏的一批汉滑石印，属此类性质。

凿印又称"急就章"，还流行于魏晋时代，尽管制作略显简率粗糙，但印风纵横自然，刀法劲健酣畅，对后世篆刻发展影响很大。

（图6-3：汉官印）

汉私印

汉私印一般较官印为小，但制作精美，印式多变，诸如朱白印、四灵印、子母印、六面印等，皆是汉私印的特殊形制。（图6-4）

魏晋南北朝印

魏晋南北朝印承续汉制，官印常见多字印（四字以上）形式，且有大量的少数民族职官印章，印风较粗犷，篆书规范性略差，有一些简省、讹误，

图6-3 汉官印
图6-4 汉私印

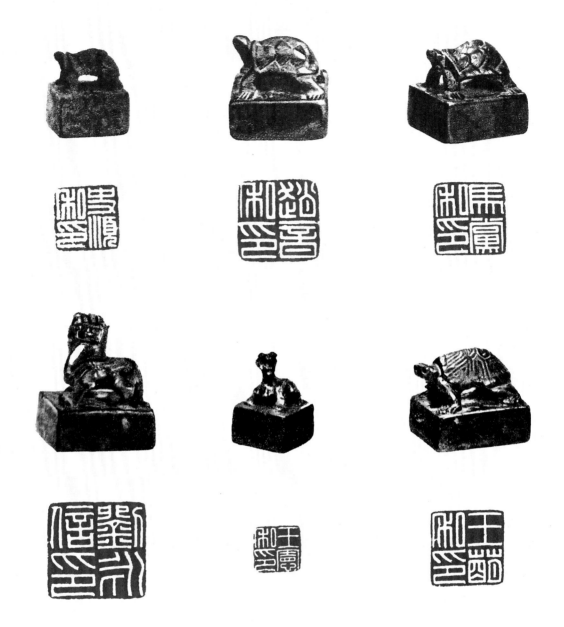

图6-4

并有少数篆隶结合的字体入印，体现出一定的时代特色。（图6-5）

4．唐宋元代印

唐宋以降，篆书式微，印章、碑额等篆书应用场合经常出现篆法讹误、

图6-5

任笔为体的现象，故从印学史角度看，唐宋印章多不足取法，仅可作为篆书书体时代变化或朱文特殊印式的创作参考。

隶楷书等今体字的应用，是唐宋元印章的特色，可以为非篆书入印的借鉴。

唐宋元时代纸张的应用已普及，大量使用朱砂色钤印，适用于封泥的白文印减少，并基本退出官印序列。官印被一种纸质授官文书——"告身"所替代；《通典》卷十五记载官员补选制度称："先简仆射乃上门下省给事中读之，黄门侍郎省之，待中审之，不审者皆得驳下；既审然后上闻，主者受旨而奉行焉。各给以符而印其上，谓之告身，其文曰尚书吏部告身之印，自出身之人至于公卿皆给之。武官则受于兵部。"

告身有实物传世，类后之委任书；为防止作伪，大量使用官印钤盖于正文，为尽可能减少印章钤印次数，故官印的印面越做越大（图6-6）。

另，前文介绍过唐宋官印中特有一

图6-6

图6-5　魏晋南北朝印
图6-6　宋代告身实物

图6-7

种"蟠条印",即用细铜条盘叠出印文的朱记,适合官印的形制要求,非常具有时代的代表性。

而私家印章从形制到内容则自由度更大,日渐私人化、文人化,文人艺术家使用的私家印越来越多,如张彦远《历代名画记》一书中记载晋唐名人钤于书画作品上的印章就有五十多种;唐代名臣李泌留下了一枚"端居室"印,是我们迄今所见最早的斋馆印,开一时之风气。宋元时代印章更加平民化、普及化,民间私章已经大量使用于社会各种场合,除名印、押记之外,还出现了批量制作的陶瓷印,印文为定制内容或商业用语。

宋代金石学兴起,文人对于古代器物、石刻等关注度大大提升,收集古代印章和集古印谱引领了社会对于古代印章传统的学习与研究,也带动了文人对于原本属于工匠领域的印章的关注;宋代书画家米芾、元代书画家赵孟頫都曾篆写和参与制作印章,元代著名画家王冕更是首次尝试以花乳石治印,开辟了文人艺术家取代匠人操刀治印的先河,对于明清篆刻艺术出现和发展产生了深远的影响(图6-7)。

元代印章时代特征明显,由于少数民族统治者不习汉字篆书,故官印多采用蒙古八思巴文;而社会上使用的私印,则沿用了始兴于宋代的一种花押印。花押,通常是一种手写文字或个人符号,作为个人信用凭证经常使用于一些具有法律要求的文书、函件的签署;在元代押印的格式一般由楷、隶书汉字,加八思巴文或花押符号组成,也有纯八思巴文或花押的押印,元押多小巧,便于随身携带,印形丰富多彩,方圆长扁异形均有,别有朴拙、简练的韵味(图6-8)。

图6-7 王冕所刻"会稽佳山水"等印

图6-8

5. 明代文人印

前文说过，印章与篆刻的分野是在明代正式产生的。元代王冕以花乳石治印虽然具有开创意义，却没有形成全国范围的影响，直到一百多年后明代著名书画家文徵明之子文彭出世，才真正改变了印章传统发展的轨迹。

明代文人治印肇始于篆刻家文彭，他早年受家庭影响雅好篆印，也是自己设计篆书，然后倩工匠刻制；后来一个偶然的机缘，他得到了四大筐灯光冻石，这些原本用于雕刻妇女饰品的石材，经文彭自篆自刻，居然效果奇佳，从此由文人艺术家亲手操刀以石治印便流行起来。

文彭一生治印颇多，影响遍及仕林，惜未集成印谱，故后世流传过程中被人大量作伪，弄得真假难辨。文彭篆刻的总体风格是追古、摹古的，也带动何震、苏宣、梁袠、金光先等学习汉印传统，雅正古朴，一扫时风之弊，但在篆书式微的大背景下，其时精研篆书和小学的文人并不多，由此导致明代文人篆刻犹不免自我作古，矜奇弄巧，与真正的秦汉传统还存在较大的距离（图6-9）。

6. 清代流派印

清代篆刻取得了前所未有的成就，一方面得力于明代文人篆刻发展打下的基础，另一方面仰赖于清代乾嘉学派在治学领域的推动与引领作用。

可以说，自魏晋时代真行书体盛行，篆书退出了实用，能够识篆用篆的人越来越少，篆隶水平急速下降，唐宋元明各个时期，许多墓志、碑额篆书

图6-8 元押

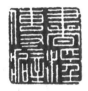

图6-9

或笔画残缺，或刻意盘曲，或臆想捏造，连篆书的正确书写也成了问题，篆刻的发展自然也受到牵连，篆刻术语所谓的"明人习气"，即是对篆法矜奇造作、自我作古等明人印风的批评。

清代乾嘉学者继承古文经学的训诂方法而加以条理发明，用于古籍整理和语言文字研究，形成了朴学及各个流派，其中古文字研究方面，仅研究东汉许慎《说文解字》就有段玉裁、桂馥、王筠、朱骏声等家，获得了诸多有份量的学术成果；由于清代学术界的杰出贡献，使清人能够再度写出正确的小篆、石鼓文和汉隶，而且在释读甲骨文、金文、陶文、简牍等古文字方面大大超越了前人，故清代的篆隶书法、篆刻艺术创新发展，成就卓然，留下了一批足以彪炳千秋的经典之作。

清代主要篆刻流派有"徽（歙）派"、浙派、皖派等。

徽派是以明代风靡一时的何雪渔开创的印风为宗，在清代得到程邃、高凤翰、巴慰祖等人的发扬光大。

浙派以"西泠八家"为代表，他们是丁敬、黄易、蒋仁、奚冈、陈豫钟、陈鸿寿、赵之琛、钱松，浙派擅长以切刀拟汉，用篆简古，刀法苍劲，其影响不限于江浙地区。

图6-9 文彭作品与明代文人印

皖派始于清代书法篆刻家邓石如，他苦心钻研篆隶书法，并以书入印，

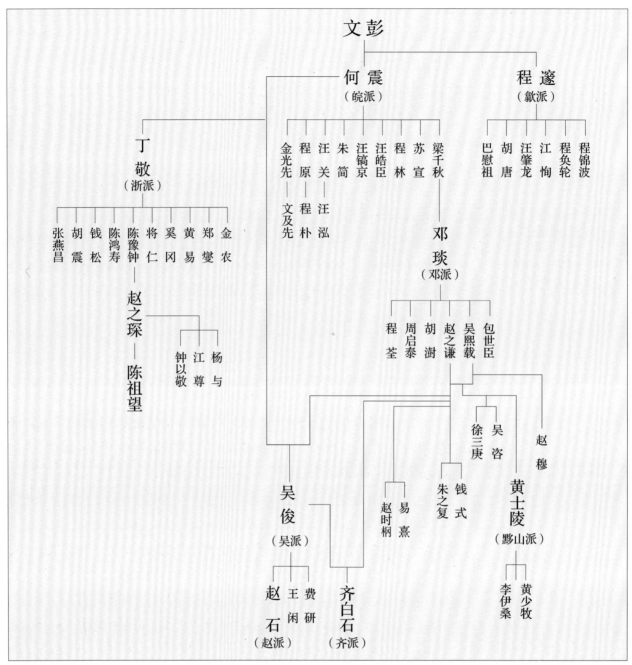

图6-10

将自己的篆法引入篆刻之中，独创一路刚健婀娜的印风，也被后人称之为
"邓派"，在篆刻史上产生了深远的影响。

历史上还有其他一些篆刻流派，可以参考下表简要了解其大致渊源——

附表：明清文人篆刻家及流派概览（图6-10）

图6-10　明清文人篆刻家及流派概览

7．近当代篆刻

邓石如是中国印学史上承先启后的重要人物，他不仅书法篆刻创作上成就卓著，而且穷源竟委，"求规之所以为圆，与方之所以为矩者"，以书法入印，超越流派印时代摹拟古人"印中求印"的思路与方法，开辟了"书从印入，印从书出"，把篆刻与书法紧密结合的一条创新之路，形成了篆刻艺术走向近当代的重要转折。

邓之如之后，名家辈出，吴让之、赵之谦、徐三庚、黄牧甫、吴昌硕、齐白石等，开创了印章篆刻艺术发展史上的又一个高峰。

近当代篆刻以清末民初为时间节点，开辟了篆刻发展一个全新的历史阶段：篆刻与书法、与考古学、与文献和古文字研究，进而与美术、雕塑、设计等造型艺术的联系更加紧密，这些新态文化资源不断为篆刻艺术的创新发展注入源源不竭的活力。

二、爬梳既有史料，理解传统含义

印章—篆刻传统的发展演变过程中，有一些需要引起我们特别注意的关键点，是我们通过学习、研究印学传统，理解篆刻艺术的渊源流变，探索与总结艺术规律的重要门径，必须予以高度重视。比如：

1．从匠人到文人

从印章到篆刻，经历了一个实用品到艺术品的转化过程，而实现这个转化的关键点，就是文人艺术家的参与。因此要特别关注文人士大夫带给了印章—篆刻传统哪些东西？体现在什么层面？又是如何衍化发展的？

工匠时代的印章有一些重要的特点，比如形制要求很明确，尺寸、选材、用篆、基本工艺不会有太大出入，一个时代有一个时代的形制规范；比如强调实用性，以符合印章要求的平正格局为主，篆书书体为主，即使在篆书式微的唐宋元明，印章特别是官印也尽可能采用篆书。从内容看工匠印章皆实用性内容，偶有词语、图像，也是为满足日常生活中的特殊需要。

自唐宋时代起，由于文人艺术家的参与，使得印章从工匠制作的实用物，转而成为文人寄物咏怀、抒写诗境文心，与操刀骋技、聊发思古幽情的载体，由此赋予传统印章更加丰富的文化内涵，使之雅化为一种文人士大夫的艺术修为，并通过几代文人艺术家的努力，使篆刻从形式到内容迥异于旧

时代的印章，呈现出全新的面貌，最终形成一门独特的艺术形式。

2．复古与创新

印章的形制在先秦时代已基本固定，变化的只有材质、尺寸、印文书体，所以文人介入篆刻是以"复古"为口号的，这一点也体现了篆刻艺术发展的特点与规律；而复秦汉之古，是明清时代篆刻家的理想与追求，更是清代乾嘉学术的重要宗旨，两方面的互动，形成了流派篆刻发展的学术依据与文化背景。

然而，明清篆刻家的"复古"带有强烈的时代气息，而非照搬照抄古人，实是一种以复古为口号的再创造。形成如此发展格局的主要原因有以下几点：

一是从印章到篆刻，传统已经发生了质变，从用途、制作人、制作方法到印文内容都发生了巨变，打开了一个前所未有的空间，人们对于印章文化的再认识已经与古人截然不同；

二是材料工艺产生的创新，从金属铸凿转变为手工镌刻，印章可以由文人独立完成，新材料的应用促成了篆刻艺术的诞生；

三是文人士大夫的参与，赋予篆刻独特而丰富的人文内涵，实现了印章从实用到雅玩的转变。因此，印章到篆刻的意义不是简单的"量变"，而是从内而外的"质变"，旧传统虽然还是篆刻家们标榜"复古"的旗号，但除了印章的格局样式，篆刻从文字到技术、形象、审美，表达方式都与印章时代不再相同，正在走向一个崭新的未来。

3．印史与印论

印学史还有一个重要的学习内容是印论，印论的出现大抵在宋元时代，这时期先后有米芾、赵孟頫、吾丘衍等文人艺术家涉足印章的制作，他们自篆印文，请工匠刻制，在书画作品上留下了独一无二的个性之作。

吾丘衍所著《学古编》其中最重要的部分"三十五举"，有许多条目是论印的，总结了自己的印学体会，可以说是中国古代最早的印学理论著述，对后世篆刻家产生影响十分深远。明清之后，《学古编》和《三十五举》也被诸多篆刻家作为标题续写，成为中国古代印论的一个"模版"。

古代印论多为个人著述，反映了当时人的印学思想与经验体会，对于后学具有学习借鉴的价值；例如：

苏宣谈及师法古人"出秦汉以下八代印章纵观之，而知世不相沿，人

自为政。如诗，非不法魏晋也，而非复魏晋；书，非不法锺王也，而非复锺王；始于摹拟，终于变化。变者愈变，化者愈化，而所谓摹拟者愈工焉。"这段话说明师古不泥、汲古得新乃是法门，始于摹拟，终于变化，才能逾出古人之法，将艺术发扬光大。

同样的思想，在丁敬、吴昌硕、齐白石的论印诗中也有表达。丁敬论印绝句道："古人篆刻思离群，舒卷浑同岭上云；看到六朝唐宋妙，何曾墨守汉家文"；吴昌硕称"今人但侈摹古昔，古昔以上谁所宗"；齐白石做诗言志："做摹蚀削可愁人，与世相违我辈能。快剑斩蛟成死物，昆刀截玉露泥痕"。

古代印论可供学习是一方面，但学习过程中要有鉴别、有取舍，这是另一方面。由于时代与个人眼界、水平的局限，部分印论时有转抄而来的陋见或错误，需要认真地加以甄别。

古今印论列目：

吾丘衍《学古编》

朱简《印经》《印章要论》

徐上达《印法参同》

沈野《印谈》

周应愿《印说》

朱象贤《印典》

袁三俊《篆刻十三略》

陈克恕《篆刻针度》

孙光祖《篆印发微》《古今印制》

高积厚《印辨》《印述》

邓散木《篆刻学》

韩天衡《历代印学论文选》

4．篆刻在当代

任何一种艺术都无法脱离其生长的时代背景，因而必然被打上时代的烙印，篆刻艺术也是如此。我理解一件艺术作品的时代性，应该是时代背景、文化传承、社会风尚、代表性艺术家个人创造等综合要素共同作用的产物，这些指标可能有大小多寡的随机变化，但它是艺术成长、发展与传承的共同规律之一。

回顾中国印学史，篆刻与现代发生关联的两次重大变化，一次发生在清

末民初，一次发生在20世纪改革开放之后。

清末民初篆刻的发展原因，一是基于中国封建王朝末世面临的巨大变局，闭关锁国的局面被打破，社会结构与形态受到冲击并开始发生深刻的变化，清末以来中西文化开始交汇、碰撞，许多新思潮、新观念对传统艺术产生影响；二是由于乾嘉以来小学、金石学与晚清以来现代考古学的输入，使人们对于古器物、古文字的认识达到了一个前所未有的新高度；三是文人篆刻近300年的实践积累与经验总结，使得篆刻创作经历了从回归秦汉的复古、印中求印的革新，到"印外求印"和"印从书出"的创造，艺术家的个体意识逐步觉醒，对篆刻艺术的认识更加开放，印风多变，个性彰显，流派纷呈，先后涌现了邓石如、吴让之、赵之谦、吴昌硕、黄牧甫、齐白石等具有时代代表性的艺术家，以他们杰出的艺术创作，成为传统篆刻走向现代之路的先驱。

第二次大发展出现在20世纪80年代，那时中国社会结束动荡，走出封闭，改革开放，向世界敞开了大门。伴随经济快速腾飞与发展，与社会进步相伴而来的思想解放极大地推动了文艺的复兴与繁荣，篆刻迎来历史上的又一次发展机遇，经过近三十年的成长与发展，当代篆刻产生了几个方面的突破与变化：

其一，是入印文字取材、造型手段的变化。当代篆刻得文字学、考古学和印刷技术、网络信息技术的发展之助，占有、享用信息资料超常规增长是古代无法想象的，因而创作取材的文字资源空前地丰厚。比如简牍的大量出土，使用我们得以窥见从先秦至魏晋时期的古代墨迹，不仅可以解析或考证许多书法史中诸多悬而未决的问题，而且成为篆刻创作可资取法、借鉴的重要文字素材，类似的还有砖刻、骨签等等。

现代篆刻越来越重视文字的表达能力，而这种能力需要通过造型的变化来体现，因此不满足于从金石、书法的成例中撷取文字，而开始向美术、园林、雕塑、现代设计寻求灵感，是现代篆刻迈出的大胆且最具争议的一步，对汉字结构的改造、变形、美化，有些设计过于边缘化，甚至有破坏或脱离文字结构的倾向。

20世纪80年代已有学者倡导对于汉字字形构造体系进行研究，并提出了"汉字构形学"的学术课题，相关的理论探讨也对篆刻家的艺术实践具有一定的促进作用。

其二，是技术，特别是刀法、材质运用方面的探索创新。这本是篆刻艺术的优秀传统之一，从文（文彭）何（何震）到西泠四家，从浙派再到邓

（邓石如）吴（吴让之）赵（赵之谦）齐（齐白石），技术方面的探索创新一直是篆刻创造的重要课题。冲刀、切刀的简单概括已经无法表述篆刻丰富多样的用刀技术，如何重新对刀法的运用进行归纳总结，也成为现代篆刻理论的挑战和难题。比如，齐白石的单刀刻法体现了刀感的爽劲苍润，刀痕一侧自然的崩裂，抒写出线条特殊的质感，提高了篆刻线质的信息量；而当代篆刻家则走得更远，不仅要表达力度，还要表达节奏、层次、肌理，更要追求刻痕的鲜活感，由此技术方面的用功更加深入，也更加细腻，不输古人。对于材质也做了许多有益的尝试，比如陶瓷、紫砂、砖瓦、金属等，徒手刻画这些材质所产生的艺术形象与作品，无论从数量、形制、尺寸都是超越前人的，当代篆刻也因此完全脱离实用而成为独立的艺术作品，这也是印学史上前无古人的改变。

其三，是对传统印章格局的突破。从印章到篆刻，实用性一直是最核心的属性。因之印面格局以"正""稳"为主，效果表达必须满足使用者的识读要求，艺术性服从、服务于实用性；然而随着时代变化，篆刻基本退出实用领域之后，创作者的自由打开了空间，作品越来越注重个性表达与艺术效果，对于实用性的考量退居其次，现代篆刻逐步打破常规，除文字造型调整外，还突破传统的印章格局，设计出许多更活泼、更多变、更有视觉冲击力的图式来，为主题或为艺术家想要表达的状态服务，包括产生了印面超过任何传统印章、无法实用的巨印等，这些更加纯粹的艺术创作，突破传统篆刻的格局，甚至内容符号化，图形化、抽象化或无法识读，却不妨碍其成为传统艺术当代化的一种创新尝试，不妨碍其在不断探索、发展的过程中去经历广大观众和历史的检验。

三、建立个人的印学思想与审美判断

前文我们讲解了印学史和印学理论需要关注和理解哪些问题，通过系统学习、结合我们的篆刻实践，我们对于篆刻这门特殊艺术的认识日渐清晰，对于篆刻学习的路径方法日渐明确，初步具有自己的视点、偏好与选择，这是形成个人印学思路与理念的开始，也是深化学习的基础和条件。

篆刻之有别于印章，正是文人士大夫直接参与带来的改变，带来理念、思想的提升，带来审美追求的自觉，成为这门艺术不断创变发展、推陈出新的动力所在，也是指导我们深化学习与实践、弘扬发展这门艺术的关键所在。

要之，作为一门文字艺术历来篆刻家皆以汉字"六书"为准绳，对篆书的取材用字有许多考究，然而当代篆刻家却占有古今文字学、考古学、文献学、美术学等多领域的研究成果，资源大大扩充，书法篆刻创新的舞台更大，同时对于作者文化修养的要求更高，对我们运用知识与材料能力的考验也更严峻；因此我们的印学思想体系不仅要汲古得新，深度地挖掘传统；还要开放包容，雅纳新材料、新观念、新学科，在坚持篆刻传统艺术基本底线（即汉字、手工镌刻、书法法度）的前提下，打开传承、发展与创造的空间。

其次，印学史提供了印章—篆刻传统的演变过程、提供了发展脉络与多样的形式风格、提供了篆刻从自在到自觉艺术化之路的大量实例与资料，其中的信息可谓纷繁复杂，一方面需要良师的指导引领，另一方面需要在实践中不断获得经验和启发，通过认真思考抉择学习的目标与方向，不偏见、不盲从，才能够在学习实践中加快成长，并取得更加优异的成绩。

思考题

（十一）印章—篆刻传统经历过哪几个发展阶段，出现过几次高峰？

（十二）"印宗秦汉"有哪些含义，为什么说秦汉印是初学者的首选？

（十三）举例说明明代篆刻的开创性和局限性？

（十四）略述清末民初的篆刻成就以及对当代篆刻的意义与影响？

第七讲

篆刻周边

由于篆刻具有"书刻一体"的特殊性，所以实操涉及的工具、材料、款识等相关知识比较广泛，需要在学习过程逐步了解熟悉，并做到在实践中运用自如，充分保证创作可以更好地"达其性情，形其哀乐"，最大程度地实现作者艺术表达的初衷与理想状态。

一、印材（图7-1）

篆刻材料古今不同，先秦时代主要以金属，如金、银、铜等来制作印章，偶尔有玉印、石印，以及犀、角、陶等特殊材质。

秦汉至魏晋南北朝时代，大量使用铜印，其他印材须按制度使用，等级明确，不可僭越，《汉旧仪》和《汉书·百官公卿表》的记载中，记录了不同级别官印的材质、纽制和绶色，可供参考；此一时期，还出现了玉、金、银、铁、水晶、滑石、陶等印材。

隋唐至宋元时代，由于纸张、织物的应用，基本不再使用封泥，所以印型渐大，官印仍以铜印为主；宋代实用印章出现了陶瓷印，官私皆有，作为一种新兴的印材风行一时，后来被花乳石替代；其时私印取材广泛，牙、角、晶玉、玛瑙、琥珀、黄杨、竹根等，皆有治印的例子。

真正篆刻取材的大宗早期是青田石，当是硬度较低的火成岩品种，摩氏硬度二点几，适用于手工雕刻；石质印材的发现与应用，有两个说法：一是明人郎瑛《七修类稿》说元末画家王冕始以花乳石刻印；二是清周亮工《印人传》记载，文彭在南京偶得为妇女刻首饰用的灯光冻石四筐，以之治印，冻石之名始见于世。

石材因产地不同，质地、刀感、色彩、硬度等有较大差别，我国出产的"四大名石"有：寿山石、青田石、巴林石、昌化石，四大石种又细分为各个不同的品目，还有一些石性逊于四大名石，亦可用于治印石种，如寿宁石、丹东石、昆仑（青海）石、广西石等，学习者可以根据自己创作的习惯

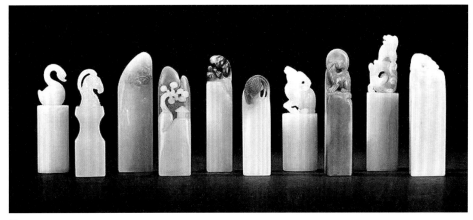

图7-1

与经济能力选用。

近年来，由于印石开采量越来越大，传统的"四大名石"相继有一些品种绝产或濒临绝产，故中国石商走出国门去海外寻找石源，先后开发了印度红（又称浙江红石，最早在浙江市场出现）、老挝石等新品，有效补充了国内市场所需的印石资源。

二、印泥（图7-2）

印泥，最初的形态是印色，隋唐以后印章有称"朱记"的，就是用朱色打拓；宋代的朱色一般用蜜调和，然后钤于绢纸；元代人则用白芨水调朱色，直到明朝才有了用油调制的印泥。

印泥制作的主要原料有朱砂（银朱）蓖麻油、艾绒，还有冰片、白蜡、珊瑚等多种辅料，制作工序繁复，需要大量时间与人工投入，仅调朱砂用的桐油就须在户外经过三至五年的充分晾晒，更兼印泥使用的各种配料名贵，故上等的印泥价格不菲，色质厚重，鲜艳美观，历久不变。

印泥的保养非常重要，需要日常的悉心呵护，才能长葆鲜艳润泽。

首先，收贮印泥以瓷缸为

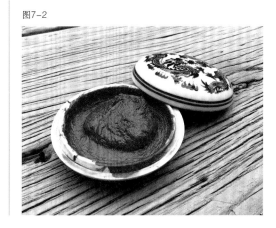

图7-2

图7-1　印材
图7-2　印泥

图7-3 款识

最好，不宜用铜锡铁等金属器皿，因其容易与印泥产生化学反应，使印泥变黑变硬；更忌用漆、木、陶、骨等容器，因其结构疏松，自身孔隙较多，会造成印泥中的油分散失；其次，要远离尘垢，用毕盖好印缸，毋使落入灰尘，有损印泥质量；再次，要时常日晒、翻调，可以解决印泥久置朱砂下沉、油浮于表的问题，也可以解决因天气干燥印泥硬结，或者气候潮湿水气进入导致印色不佳等问题。

三、款识（图7-3）

印章的款识，原是秦汉魏晋时代没有的，大约从隋代印才有发现，刻于印背或执手上，记载印章的铸造年代。以后，印章款识渐成定制，官私皆用，白文者称"款"，朱文者称"识"。

文人篆刻兴起之后，借鉴款识形制艺术家创制了许多新的技术，比如文彭"先书后刻"的双刀款，何震"以石就刀"的单刀款，初期自刻边款多是拟碑刻的一些方法，至西泠丁敬发明了一种"倒丁刻法"，即以刀角入石刻出三角形笔画，模拟书法用笔画组成文字，一刀一画，快捷清爽，成为许多篆刻家的首选。另外，吴让之以锥刀作行草书款，黄牧甫以单刀拟六朝碑刻款，也都极富特色。

款识内容也从记录印文、年代、造办单位，扩大至诗、文、评论、考据、俚句等，表达艺术家所思所感，成为艺术家展示其书法水准、艺术思想和文化修养的窗口。

当代篆刻家更把印章边款发展为一项具有独立鉴赏价值的艺术形式，款识不仅书兼正草隶篆，内容不限图文，丰富多彩，技术水平亦更加精湛，在许多方面逾越古人。（图7-4）

边款通常是以墨拓的形式表现，拓边款需要准备的工具有：

（1）连史纸，又称连泗纸，产于福建连城，以嫩竹为原料古法制成，具有良好的韧性和吸水性，是钤印、拓款、古籍修复常用的手工纸；拓款也可用卷烟纸，薄度、韧性都很合适。

（2）棕老虎，以棕丝扎成的圆形刷子，便于捶拓出印面字口，新棕刷要在粗糙处打磨一下，以免产生刮纸现象。

（3）拓包，内层以塑料薄膜包裹棉花，外层包裹哔叽布、丝绸（表面为丝绸）捆扎好即可，一般印章边款不需要太大的拓包。

（4）胶水或白芨水，用于粘附拓纸和印面，胶水要充分稀释使之湿可

图7-4 棕老虎（棕刷）

粘、干可分。

（5）拓款墨，可选用手研墨或墨汁（胶不宜太重），调整至适当浓度。

一般的拓制操作流程如下：

1）清理石面。用刷子将残留的石屑、油蜡等清除干净；

2）固定纸位。将连史纸或印谱纸覆盖于石面款识之上，毛笔蘸白芨水（或稀释胶水）涂湿纸面，使拓纸与石面充分黏合，注意控制水量勿使过多，用宣纸吸干多余的水分；

3）刷擦印面。隔拷贝纸，用棕老虎反复刷擦印面，以刷出边款字口，并进一步排出水分，刷擦可反复多次进行，直至拓纸水分全干、字口清晰为止。

4）用半干拓包蘸调制好的拓款墨（浓度要适当），从无字处始持续拍打印面，落手宜轻，频率宜快，如是二三遍，直至字口清晰，黑白分明，墨色均匀为度。

5）取下拓纸。静置干燥后，可将拓纸取下，并压平收藏。

四、参考资料

学习篆刻的工具书分三大类：第一是临习范本，主要有印谱、字帖、金石（包括砖、瓦、陶等）拓片；第二是文字类工具书，主要有字典、辞书、考古资料等；第三是理论评论类书刊资料，主要有印学史、印论、教材、批评文集等。

印谱的选择与使用

（1）印章与篆刻作品集谱收藏是一个重要的传统，一是为尽可能原貌地保存印蜕，二是为适合收存，方便学习研究，故拓印和刊刻印谱以明清两代为盛；

（2）古代印谱初多印家集体之作，一般为篆刻鉴藏家编订，比如有几种著名的集体印谱，明代张灏所编《承清馆印谱》《学山堂印谱》，清代周亮工所编的《赖古堂印谱》，汪启淑所编的《飞鸿堂印谱》，代表了明末清初的时代印风，每种收入篆刻作品均过千数，收入作品最多的《飞鸿堂印谱》达四千多枚；

（3）印谱的选择使用，必须服从于学习的需要，秉承"取法乎上"的原则；同时要循序渐进，根据个人学习的目标、进度，合理地选择学习研究的范本。比如，从"印宗秦汉"的学习规律出发，初学通常要选择汉印，收录

汉印比较全、比较精的印谱，例如《秦汉魏晋南北朝官印征存》《上海博物馆藏印选》等就是首选；学古玺的首选是《古玺汇编》《故宫博物院藏古玺印选》等。再如，上文提及明末清初的三部集体印谱学习价值就不大，原因是文人篆刻虽然在当时已成风气，但乾嘉学派的学术还没有深入人心，大多文人的古文字研究与篆书书法的水平不高，表现在篆刻上是矜奇弄巧、不讲法度、自我作古的状态，篆书的臆造、讹误、矫饰、品格不高比比皆是，不值得我们学习效法。

（4）前文介绍了第一和第二类的部分内容，下边推荐一部分印谱和理论书：

故宫博物院藏古玺印选

秦汉魏晋南北朝官印征存

二百兰亭斋古铜印存

十钟山房印举

上海博物馆藏古玺印选

长沙博物馆藏古玺印选

山东博物馆藏古玺印选

天津市博物馆藏古玺印选

西泠四家印谱

吴让之印谱

赵之谦印谱

吴昌硕印谱

齐白石印谱

黟山黄牧甫印谱

秦封泥汇考

瓦当汇编

印学史与印论参考书目：

印学史（沙孟海著）

篆刻学（邓散木著）

篆刻艺术（刘江著）

篆刻五十讲（吴颐人著）

历代印学论文选（韩天衡编）

历代印学论文选续编（韩天衡编）

中国印学年表（韩天衡编）

第八讲

鉴赏与批评

艺术鉴赏与批评既是艺术学习的重要向导，是艺术审美的阐释与普及，更是艺术不断发展的推动力量。对于中华优秀传统艺术而言，由于时代的变迁，社会背景与文化生态发生了重大的改变，如篆刻这类独具特色的传统艺术，其学习、理解、鉴赏、批评的难度越来越大，需要补充学习的相关知识越来越多，因此采用鉴赏、导读的方式可以更简明地普及篆刻艺术，以点带面，为更多有兴趣、有热情、有条件深入了解学习篆刻的同道朋友铺上一段台阶，就是这本小书的目的。

由于篆刻艺术的高雅与小众，篆刻的鉴赏与批评是可以被释读为"针对篆刻的高级审美与专业表达"，需要一些相关的知识基础、实践体验和审美素养做支撑，故我们在前文七讲内容的基础上，将鉴赏与批评放在最后一讲，选取印史上部分经典作品和印论，做一个以点代面专题性的初步讲解，供大家学习参考。

一、篆刻之美体现在哪些方面

人称篆刻有四美：一曰字美，二曰石美，三曰文美，四曰意美。

（1）字美更有三重，那就是汉字之美、篆书（书法）之美、金石之美。

首先，汉字之美在于汉字与生俱来的艺术基因，汉字是中国上古先民的杰出创造，据古籍记载，仓颉生有"四目"，仰观星辰日月之象，俯察鸟兽虫鱼之迹，远取诸物，近取诸身，创造出了汉字；传说仓颉造字之始，"天雨粟，鬼夜哭"，由于泄露了造化之秘，故汉字具有任何其他文字所不具备的形象表达、音韵之美和丰满深厚的意涵，与华夏文明相伴而生，历三千多年生生不息沿用至今，不仅衍生出书法、篆刻等与文字书写直接关联的传统艺术，更对绘画、工艺、雕塑、建筑等的发展产生了深刻的影响。

在当今的数字时代，古老汉字又焕发出勃勃生机，不仅没有被拼音文字所取代，反而借助其形音意一体化的特点，在大数据信息化的实践中体现了独特的优长，这不能不说是一个奇迹。

其次，篆刻之美在篆书之美、书法之美。篆书是中国最古老的书体，

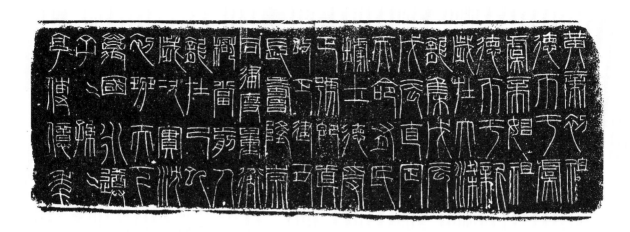

图8-1

历经甲骨、金文、籀书（大篆）、小篆等不同发展阶段，充分体现了其造型奇诡，笔法灵动，结字多变，顾盼生姿的特点；印章之所以最终与篆书相融合形成篆刻艺术，也恰恰是得益于篆书独特的书写、结构方式，那样损益自如、灵活多样的变化是其他字体不能望其项背的，更因为秦汉之后篆书逐步退出实用书体的行列，大众不再具有识篆、用篆的能力，使篆书印章具有了更高的制作难度和更佳的防伪效果，直到被文人士大夫引入到文化艺术领域之中。

欣赏篆书之美的前提是识篆、写篆，不仅能够识别篆隶体系中的古文字，而且练就一定的书法基础，方可轻松判断篆书的正误，篆书书法水平的高下，品鉴篆书在印章创作中展现出来的造型之美、书法之美。（图8-1）

其三，金石之美是篆刻最突出的特点与观赏点。自古以来中国书法就有刀笔金石相结合的传承体系，所谓"金"是指金属器物，所谓"石"是指各种石刻，在纸张发明之前一件文字记载要传之后世、以垂久远，只有铭之于金或者凿之于石，于是我们都曾看到大量古代的青铜器铭文、碑刻和摩崖刻石，故后世有"金石学"专门研究这些古代遗物。同时，中国书法的传承又是刀笔相结合的产物，比如早期汉字的典范"甲骨文"就是采用了以刀代笔的刻写方法，后来大量使用的碑碣、刻石，都是先行书丹（以毛笔蘸朱砂色书写相关内容），再用刀凿刻于石上——这种刀笔交融的直接成果，就是形成了中国书法既有笔墨书写情调，又有金石铸刻精神的独特风格，古人称之为"金石气"，"书作金石气"也是古往今来许多书法家毕生的艺术追求。

篆刻恰恰是以书法为素材、以金石为载体的艺术创作。因此，篆刻家也是真正继承了中国书法"刀笔相师、刀笔相融"优秀传统的一个群体。篆刻

图8-1 新莽嘉量篆书

对于书法笔情墨韵的表达、对于刀法金石气息的追求，是在方寸之地表达书法与金石相互生发、相互映衬、相互融合之美的最佳艺术形式。

（2）石美源于篆刻所使用的印材，四大国石即"青田石、寿山石、昌化石、巴林石"皆是质地细软均匀、色彩丰富，品种繁多，温润可人的天然火成岩；经过取材、分料、打磨、雕纽、抛光等加工环节，佳石本身就是独一无二的工艺品，加之好的印材属于不可再生资源，许多昔日名贵品种已经绝产，故石之美者格外令人喜爱，成为可赏、可玩、可收藏的珍品，若倩得名家高手镌刻则成为传世之宝，文化、艺术价值更加不可估量。

（3）文美体现于篆刻的内容之中。篆刻从来注重文辞内容，追求或清丽儒雅，或潇洒高蹈，或豪放激越，或明哲睿智，以少胜多，小中见大，只言片语之间体现天地美、哲思美、人文美、艺术美等等，纵观古今篆刻家皆有"不刻之例"，就是不刻粗俗鄙陋的文词，因为印文内容的择取，也是衡量每个篆刻家文化修养与艺术品味的一项重要指标。

（4）意美是意境之美，是由文词、书法、镌刻等综合指标共同创造的，是一件完整的篆刻作品给予读者的全面感受。下文篆刻鉴赏将通过一些具体印例做详细讲解。

二、丁敬与浙派篆刻

丁敬（1695—1765），字敬身，号砚林、钝丁、龙泓山人，浙江钱塘人。丁敬所处正是徽派篆刻如日中天的时代，他的出现令人耳目一新，打破了印坛几百年来的旧格局。

若站在当代的立场看，我们会觉得他的作品并不完善、成熟，甚至篆法也不够统一，没有很鲜明的个人风格；但是，我们评价一个篆刻家必须要有历史感，即不能脱离时代背景；丁敬创新性地突破了当时文人篆刻的诸多成见和陋习，可以说为篆刻艺术的探索、发展开辟了一条新路。

丁敬有一首著名的论印诗，"古人篆刻思离群，舒卷浑同岭上云；看到六朝唐宋妙，何曾墨守汉家文"。体现了他的印学主张，那就是"离群"。

文、何以来的文人篆刻一直以"复古"为口号，欲矫元人旧习，以当时印人的古文字修养和篆书水平，又不足以充分认识和理解古代传统，于是出现了许多"自我作古"、争奇斗巧的现象，这种风气在清代编辑的《飞鸿堂印谱》中表现最为全面。丁敬是印谱的校订人，看到当时印坛浮华纤巧的流弊，决心以自己的创作来纠正时人对秦汉传统的认识偏差。

丁敬摹拟汉印追求平正朴茂，简约厚重，不求妍巧，他把汉印缪篆的造字规律吃得很透，可以做到运用自如，为浙派樵拟汉朱、汉白两种风格树立了一个标杆，与前辈印人拉开了距离。丁敬白文印风格相对一致，朱文活泼多变一些，探索过许多不同的刻法，他所采用的碎刀法、切刀法，也被浙派后来诸家继承与发扬。（图8-2）

丁敬所刻自用印"丁敬身印"，采用汉朱文形式，平正饱满，线条粗细基本一致；但他对篆法进行了改造，使之更加稚拙、内敛；敬、身、印三字都设计出短笔，显得印文愈发简古，别有一种翻古为新的趣味。"两湖三竿万壑千岩"是丁敬的代表作之一，大格局也是汉印的，但具体手法又体现了丁氏手段，比如篆书的变化，他巧用减法，壑、万字的新奇，两字借边，尽可能保持了印面的空灵，对于抒写文字表达的情境极有帮助；丁敬的切刀法也创造了不同于汉印的线条效果，既简练古朴又不乏笔情墨韵。

丁敬之后，黄易、蒋仁、奚冈、陈豫钟、陈鸿寿、赵之琛等浙派名家继起，其中蒋、黄、奚继承了丁敬仿汉之法，并加以个人的解读发展，比如蒋仁更拙厚、凝练，黄易、奚冈更强调用刀，以刀法变化来表达奇崛、苍润的金石感；至此，反复细碎的短切刀渐成浙派的技法特点，后来又在二陈、赵之琛手下进一步成熟，沙孟海先生评价浙派诸家时曾说："丁敬作品高浑朴茂，气象万千，陈鸿寿、赵之琛辈得其一体，皆成名家，师承源流，厘然可见"，非常简明精辟地讲明了浙派的发展脉络。

浙派是一个承先启后、具有重要历史地位的印学流派，我们通过系统地研究浙派，发现有几条经验值得认真学习记取：

（1）传承的核心是思想而不仅仅是技法。同样是复秦汉之古，丁敬没有单纯地沿着文、何的路走下去，而是经过深入传统和认真思考，以"离群"和入古的态度，挖掘出秦汉印的简古浑厚、不平之平的艺术特点，他以自身的艺术探索与实践，对传统进行新的诠释，赋予了时代特色与个性风貌，汲古得新，别开生面，为浙派的形成与发展独辟蹊径，起到了开创与示范的作用。

（2）如何看待篆书与篆法的关系。浙派十分重视对篆书的改造与印化，特别是随着创作题材的日益广泛，涉及许多说文不收的篆书，造型繁复或与印风不能契合的篆法，经过简省、隶化、印化等改造，重新运用于作品之中，一方面便于识读，另一方面也一致化了用字风格，提升了篆刻的艺术表现力。

（3）刀法的个性化与程式化，需要如何把握"度"的指标。丁敬是很有刀法创新意识的，他一生尝试过许多刀法，以碎刀冲、切最有代表性，其

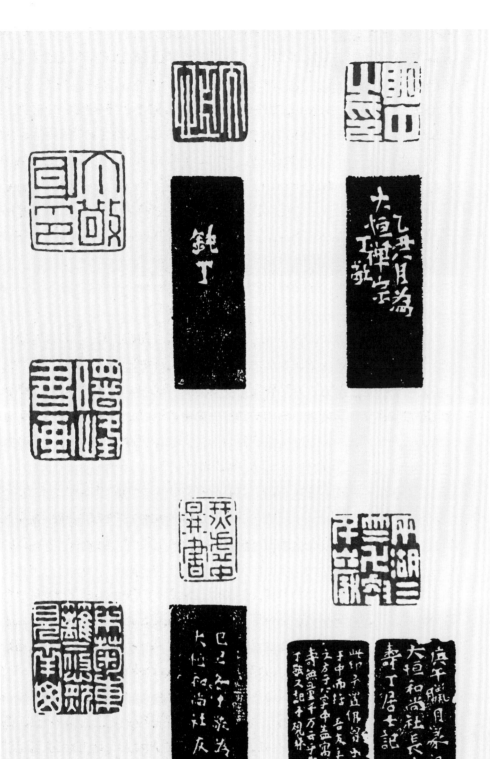

图8-2 丁敬印作

中碎刀冲刻的方法（相人氏印）没有太大后续影响，而碎刀短切的方法则为后继印家传承并发扬光大，在赵之琛手中成熟且程式化，最终成为浙派一致的用刀特点。然而刀法的创新，使浙派在线条表现方面具有工而不板、朴茂古拙的风格，但一种刀法如果变得过于成熟固定，也会产生程式化的问题，丁敬时代的令人耳目一新的创造，到了陈、赵就蜕化为一种程式化的刀法样式，而且锯齿燕尾的过分强调也变成了浙派的习气，这种看似省力的用巧，恰恰忽视了传承中一个最为重要的问题，就是传承不能是简单地传抄，只有外表不要内核，不去用心领会、消化前辈创新的思想与理念，有所扬弃有所发展，就无法实现真正的、有意义的传承。

三、邓石如在篆刻史上的重要意义

邓石如（1743—1805），名琰，字顽伯，号完白山人，安徽怀宁人。邓是清代享有盛誉的书法篆刻大家，也是篆刻史上承先启后的一位关键人物。邓石如少年时代受父祖两代人影响研习书画，30岁时经友人介绍结识大收藏家梅镠，在梅府观摩秦汉以来金石善本和名贤书迹，眼界顿开。乾隆五十五年（1790年）户部尚书曹文植携邓石如入京，遂使其声名大噪，享誉书坛，时人评价为"四体皆精，国朝第一"。

邓石如篆书，写法不同于李斯小篆，掺用了八分的体势笔法，特别夸张了用笔和篆书的书写性，有一种刚健流美的态度，因而个性突出不同凡响。而他的篆刻正是基于这种篆书的风格，另辟蹊径，打造了"印从书出"的邓派标识。（图8-3）

曾熙说："完白山人取汉人碑额生动之笔，以变汉人用隶法之成例，盖善用其巧也"，意思是汉人篆法被邓石如进行了解散，邓石如学习传统，却没有直接采用秦汉缪篆的现成篆法，而是善用其巧，化解方圆，独造了一套属于自己的篆法语言，那就是"印从书出"，就是邓篆的印化途径。

邓石如名作"江流有声断岸千尺"，用的是苏东坡赤壁赋中的句子，充分发挥了邓氏篆书入印的优长，铁画银钩，流利潇洒；邓石如主张"字划疏处可使走马，密处不使透风"，以文字结构自身的疏密来形成了对比、开合，此印的江字与另行岸、千、尺三字空简，与流、有、声、断四字紧密形成了对照、呼应关系，也造成了印面自然而然的开合与节奏变化，打破了平板，显得生机蓬勃。"淫读古文，日闻异言"印也体现了邓氏"以书入印"的特点，把自己个性化的篆法直接拿来，与印章的形制相结合、相融合，这

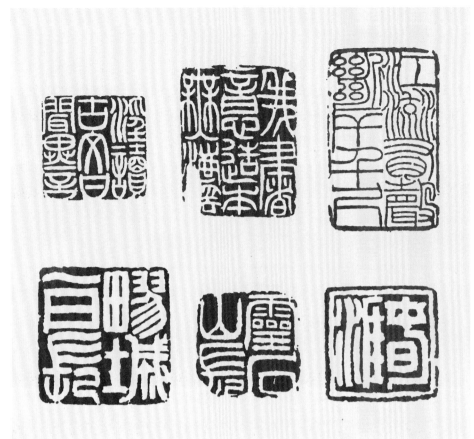

图8-3

是非常高难度的挑战，白文印更是如此，而邓石如先行的意义恰恰在于他的突破，启发了吴让之、赵之谦、吴昌硕等一批后来者。

邓石如的独创精神，打破了文、何以来"印中求印"的汲古思路，使印章用字超越了秦汉印字的藩篱，为篆刻家以书法为基础打造个人印篆、建立个人艺术风格开辟了一条新路，其后吴让之、赵之谦、吴昌硕、齐白石、黄牧甫无不受其影响，各逞其才，百花齐放，共同缔造了清末民初中国篆刻艺术发展的一座高峰。

四、元朱文、细朱文与工匠印风

元朱文以元代赵孟頫的印作（特指朱文印）为代表，他以自篆入印有开创之功，引领了一个时代，也使他的作品成为印学史上的经典。赵孟頫（1254—1322），字子昂，号松雪道人，吴兴人。入元为翰林学士承旨，

图8-3 邓石如印作

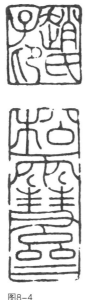

图8-4 　　　　　　　　　图8-5 　　　　　　　　　图8-6

后封魏国公，谥文敏。他是著名诗人、学者，也是书法家、画家，《元史》有传。

　　赵孟頫饱读诗书，通晓古文字，兼善多种书体，他所篆印文引入玉箸篆的写法，朱文细笔，流丽圆转，后世称之为"圆（元）朱文"。赵传世的印章不多，仅存几件都是同样的风格，他也因此被推为元朱文一路刻法的祖师。（图8-4）

　　玉箸篆应用于印章最强调的是线条，务求圆润精细，流美无疵，故这种风格特别适用于鉴藏印，因为细洁不致污损书画文物，米芾曾在《书史》中说："印文须细，圈细与文等"，就是强调不仅印文要细，印边也要细如印文，方不致污损书画。后世此类风格的印作，也多用于图书、文物的收藏。

　　元朱文的传承者有汪关、林皋、赵时枫等人，其中明人汪关影响最著。汪关原名汪东阳，因得汉铜印"汪关"遂易其名，安徽歙县人，寓居江苏娄东县，著有《宝印斋印式》二卷。周亮工《印人传》论文彭以后印风分"猛利""和平"两派，猛利以何雪渔（何震）为代表，和平以汪尹子（汪关）为代表，十分推重。汪关致力于古玺、汉印，用功极深，他主张以工致精雅还古印之本来面目，故擅长以冲刀治印，刀法光妍清健，巧施"并笔""破边"等技法，打破印面平板之局，他所作的圆朱文印，更有"出蓝"之誉。（图8-5），汪关印作林皋、赵时枫传其法，因汪关寓居娄东，他们也被称之为"娄东派"。

图8-4 赵孟頫元朱文
图8-5 汪关印作
图8-6 陈巨来印作

图8-7

在近当代以来，小篆类细朱文印流行，以学习摹仿赵叔孺（赵时枫）弟子陈巨来和西泠印家王福庵为主，形式上虽然还是元朱，但篆书多用小篆早已不是元朱旧貌了。因为，这类刻法把线条简至无以再简，单纯、光洁、粗细均等，线条表情几近于无；印章的内涵主要仰赖于篆书的表达，如果篆书水平不济，则印必流于庸俗。陈巨来元朱文之清雅脱俗，就在于他的篆书修养，他的篆法可以取径汪关、直接秦汉，这是后世作者都不具备的，也是后人觉得陈印不易摹其精神的原因（图8-6）；另外，在技术运用方面也是有难度的，需要高度地敏锐、精准，有些刮削修磨也需不着一丝痕迹，而大多数人无法做到线质的优秀，每每出现于他们刀下的，就是一种刮垢磨光的工匠气；第三，细朱文一般是小篆体式，与之配套的白文篆法印化有难度，变通之道也是借鉴汪关的，以汉满白文来求统一，实际上仍然牵强，很难融会贯通。

图8-7 王福庵印作

归根结蒂，篆书的修炼与提高，才是实现工细印风水平提升的关键所在；实践中，我通常要求作者将印文逐一拆解，把单个文字拿出来进行分析，对于篆书及印化后的效果做一个评估，就很容易发现问题，找到改进的思路与办法。但是，安心做这样功课的印人太少，他们大多急于求成想走捷径，或被市场带来的眼前利益诱惑，一叶障目，导致偏离了艺术家追求的目标与方向。

五、吴让之的继承与创造

吴让之（1799—1870），原名吴熙载，字让之，别号让翁、晚学居士、言甫、方竹丈人等，江苏仪征人，师从包世臣，为邓石如再传弟子。吴让之少年学艺，书法功力极深，尤长于篆隶；他是邓派传灯者，倾心学习邓石如篆刻数十年，在继承邓氏印风的基础上独有心得与创造，超越同侪，成为近代印坛承先启后、无可取代的篆刻大家之一。

吴昌硕曾经这样评价吴让之的篆刻："让翁平生固服膺完白，而于秦汉印玺探讨极深，故刀法圆转，无纤曼之习，气象骏迈，质而不滞。余尝语人'学完白不若取径让翁'"。

吴昌硕真是解人，他的话虽然简短，却字字珠玉直中肯綮，是我们理解吴让之篆刻的钥匙。其中重要的信息有三：一是师承，吴让之篆刻源出邓派，传承了邓石如的理念与技巧，故吴昌硕认为"学习邓派不如从吴让之入手"；二是刀法，吴评称其刀法圆转，无纤曼之习，气象骏迈，质而不滞。刀法的独创性确实是吴让之篆刻最闪亮的地方，吴氏用刀娴熟精妙，灵动洒脱，有笔意却不流滑，所作锥刀行草书边款更是堪称一绝，也是令人叹服的经典；三是对秦汉印的探讨，吴让之追根溯源、不拘一家的治学方法，使他的艺术具有了大视界、高格局，并最终创出了自家的面目，从邓派的体系中脱颖而出。

吴让之作"盖平姚氏秘籍之印"，大体沿用邓氏印风，繁简疏密一任自然，布局精巧稳妥，篆书造型优美，刀法灵动活泼，通印看似平平无奇，却透出一派清丽明媚的雅致，非有深湛的篆书造型能力，娴熟而富表现力的刀法，是不能梦到这样的境界的。"攘之手摹汉魏六朝"是白文多字印，也是吴让之篆刻的优长，他极善于组织印化篆书，故有多枚多字印的精彩之作传世；另外，白文印以刀为笔的刻法更能展现吴氏刀法，他的刻痕沉厚酣畅，舒展优美，被后人誉之为"神游太虚，若无其事"。（图8-8）

图8-8

六、赵之谦的篆刻成就与遗憾

赵之谦（1829—1884）字益甫，㧑叔，别号冷君，悲庵等，浙江绍兴人。赵之谦精通诗文，善书画、篆刻。初以浙派入手，继而浸淫秦汉、宋元、皖派诸家，广采博收；他曾在"巨鹿魏氏"印款中说："浙皖两宗可数人，丁黄邓蒋巴胡陈"，指点印坛，足见眼光之高。其时金石之学正盛，赵之谦所见资料之多又兼才学过人，不管是钱币、诏版、镜铭、汉灯、砖文、封泥，还是《天发神谶碑》等碑刻，都被他一一拿来化用于印中，使他的创作大大突破了当时篆刻既有的格局，呈现出新的面貌，他"松江沈树镛考藏印记"一印的边款刻道："取法秦诏、汉灯之间，为六百年来摹印家立一门户"，自负之情溢于言表。（图8-9）

赵之谦博学广闻，又是罕见的艺术天才，"印外求印"独树一帜，篆刻极富表现力和创造力，虽然他一生印作还不到四百方，却有许多作品在印学史上堪称经典，比如二金蝶堂、郑斋所藏、丁文蔚、灵寿花馆、为五斗米折腰、定光佛在世坠落婆娑世界凡夫等，对后起之吴昌硕、黄牧甫、齐白石诸家影响很大。

图8-8　吴让之印作

图8-9

图8-9　赵之谦印作

图8-9中"丁文蔚"印是赵之谦代表作品之一，取法自吴《天发神谶碑》，章法大疏大密，字形方折险峻，刀法以单刀直冲为主，开合纵横，锋芒毕露，引此碑刻文字入印也是前无古人的，于赵之谦而言是一种尝试，于齐白石而言就变成一种刀法语言。赵之谦刻"灵寿花馆"印也是神来之笔，此印篆文经营巧妙，纵、横、斜线交织，颇具形式构成之美，印文线条挺拔，类似汉金文，通印俊朗爽豁，清新大方。

然而，赵之谦的篆刻艺术并未达到成熟的高峰，虽然他是当时顶尖的篆书家，但篆刻用字未臻统一，朱文秀丽纤巧，白文雄壮浑厚，篆法多变，跨度颇大，个人风格并不完善；许多被他率先引入篆刻的新鲜材料，也基本是浅尝辄止，未及深入挖掘提炼，比如《天发神谶碑》文字入印，赵之谦做了有益的尝试，却是在齐白石手中得以拓展并发扬光大，最终成为了齐派印风的特征与标识。

作为读书人，赵之谦一生无法摆脱地追求"修齐治平"的人生理想，对

诗书画印的热爱被视为小道，他热衷仕途却屡遭挫折，除了科举不第，后来入幕，一生只补过江西南城知县等小官，无由施展才华抱负，不久郁郁离职而去，故他回顾人生的自我评价是"与父母生我之旨大悖"，可见他的遗憾在于"志不在斯"，未能将人生更多的精力投入到艺术中来，即便如此赵之谦在印学史的地位也是极为重要不可替代的。

七、吴昌硕的篆刻为何能在印学史上独树一帜

吴昌硕（1844—1927），浙江安吉人。原名吴俊，字香朴，中年更字昌硕或苍石，号缶庐、缶道人、苦铁、寒酸尉、五湖印丐等，诗书画印俱长，是晚清最杰出的艺术大家之一。

吴昌硕篆刻以浙派入手，并受到邓石如、赵之谦、吴让之的影响，上追秦汉玺印、刻石、瓦当、封泥等，涉猎极广。尤其是后来他以石鼓文（猎碣）为突破口，引书入印，形成了个性化的篆书风格与体系；吴昌硕化用了钱松、吴让之的刀法，鼓刀硬入，以钝刀过石形成的自然残破造就了线条的浑厚苍茫、郁勃古朴，与其篆法相得益彰，使我们领略到一种恢宏雄壮之美。

吴昌硕篆刻的重要特点是富于笔墨情韵，印中文字的书写感极强，刀法老辣，用之如笔，酣畅淋漓，有些白文印竟如一件书法作品，但通印看又不是恣意挥写的状态，而是有起承转合的呼应，有左揖右让的经营，大局安排十分合理、自然，这就是高妙之处了。"破荷亭"是吴昌硕的得意之作，他在边跋称："道日昧，步日退，面无可观，示人以荷。古铁印高浑一路，阿仓。"虽是自谦，亦不乏自矜，此印风貌高古，线条造型如老干虬枝，若锈迹斑驳，体现了他古朴自然、苍浑雄厚的艺术追求，足以给观者留下深刻的印象。"安吉吴俊卿昌硕考藏金石书画"是一方多字巨印，凸现了吴昌硕扎实的篆书功底，他以石鼓文篆书名世，笔力遒劲，苍润浑朴，以之入印更使人生大气磅礴、器宇不凡之感叹（图8-10）。

从表面看，吴昌硕篆刻无非仍是秦汉印的格局，但从字形、笔势、刀法、线质等方面看，他的创作已经突破了秦汉印的约束，也与复古秦汉印的明清流派印大不相同，他是继邓石如之后实践"以书入印"理念而获得巨大成就的篆刻家，他法古而不泥古，标新而不立异，用篆刻的形式充分地展示了篆书的奇妙可变与丰富多彩的美，平中寓奇，耐人寻味。更兼吴昌硕在清末民初海派文艺家之中的领袖地位，以及西泠印社发起人和首任社长的社会

图8-10

影响，以至于他的艺术风格成为几代印人学习、效法的榜样，也使他成为篆刻史上最为重要、最具代表性的艺术家之一。

八、黄牧甫的篆刻妙在何处

黄士陵（1849—1908），字牧甫、穆父，号倦叟、黟山人、倦游窠主等，出生于安徽黟县。他是清末民初著名的书画、篆刻家，也是篆刻史上与吴昌硕同时代，堪与吴昌硕称为"双峰并峙"的篆刻大家。

黄牧甫的篆刻早期受皖浙两派及邓石如、吴让之、赵之谦影响，对于吴让之、赵之谦的印风进行过较系统地学习研究，继承了邓完白"印从书出"和赵之谦"印外求印"的思想，对于赵之谦借鉴汉金之作印象深刻，又兼他与王懿荣、吴大澂等金石学者交游，思想认识方面颇受影响，故致力于三代彝器、秦汉金文的学习、钻研并橅之入印，印风发生了很大的改变。

由于现代考古学的引入，特别是对中国文化发展影响深远的安阳殷墟考

图8-10　吴昌硕篆刻

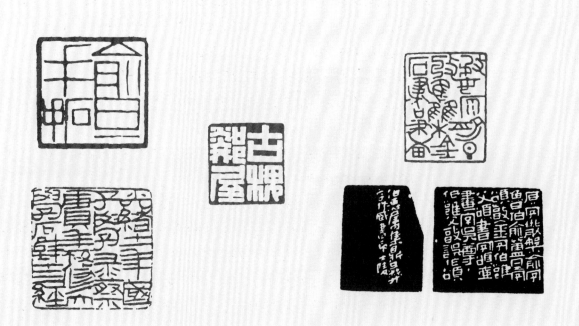

图8-11

古、西北简牍的发现等，在清末民初形成了一个文物发掘与研究的高潮，大量文物的出土也极大地推动了金石学的发展。黄牧甫正是在这样的背景下，得以接触到更多新鲜的文字素材与资料，使他得以钟鼎彝器、诏版、权量、刻符、瓦当、镜铭、钱币等为文字的取材对象，来经营和建构自身的篆书体系，如此看来黄是另一个面貌的吴昌硕，他们都是以篆书方面的建树，成就了个性化的篆刻艺术，创造了前无古人的辉煌。

然而，黄牧甫与吴昌硕的篆刻形象又是截然不同的，吴的印风苍浑朴厚，黄的印风劲健妍美，对比十分强烈。黄的妍美有人说与他早年接触写真度很高的西洋摄影术有关，也有说受他鬻印生涯的影响，使他不得不遵从市场俗风的要求，但黄在印跋中尝云"汉印剥蚀，年深使然，西子之颦，即其病也，奈何捧心效之"，又说"印人以汉为宗者，唯赵㧑叔最为光洁，鲜能及之者，吾取以为法"，可见他的线条光洁妍美是一种从自在到自觉的追求，随着技巧能力的不断精深，黄牧甫千锤百炼的线条也成为他篆刻艺术所独有的标签。（图8-11）

"俞旦手拓"印是黄牧甫的典型风格，篆法优雅，不失稚趣古意，刀法简净高迈，不激不厉，四字笔画较少，但字形饱满，甚至俞、拓二字接边，

图8-11 黄牧甫印作

显得空间更加舒朗，通印更加大气。黟山朱白文印风的统一，也十分耐人寻味，值得学习。"古槐邻屋"看似汉满白印的刻法，但篆书的改造处理方法绝对是黄牧甫特色，由于篆书能力的过人和理解深入，他可以轻松把白文印篆与朱文印篆统一起来，从表面看似平庸的结篆之中，不着痕迹地融入古意、巧思，比如槐、屋等字，读之如嚼橄榄，愈品愈佳，令人欲罢不能。

黄牧甫印风的学习者、追随者也是很多的，然而能够会其意、得其神者寥寥无几，通常只是学得几分精度与干净。学黄有两大难点：其一是刀法，黄牧甫用刀出神入化，表面看是爽利干净，实质看是劲挺生涩，暗含秋水，线条的精准度、鲜活度都是一流的，绝不拖泥带水，绝无修割刮削，光洁妍美中有顿挫、有凝重而不流滑，这是很难做到；其二是篆法，黄牧甫对于古文字的学养称誉当时，他的印文用字可以信手拈来，知识储备量十分丰厚，他篆书印稿中每见生僻用字，还要不厌其烦在边款予以说明。在章法组织、文字"印化"方面，他也殚精竭虑，一印常常数十稿，因此他的印面看似平常无奇，却是古意蕴藉，内涵丰富，也是深厚的文化修养长期积淀的结果，是一般学习者很难学到的。

九、徐三庚、齐白石的篆刻是不是野狐禅

徐三庚和齐白石都是篆法极具个性的印家，都曾经被批为"野狐禅"。

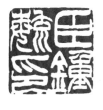

徐三庚（1826—1890），字袖海，号金罍山民，又作井罍山民，浙江上虞人。齐白石（1864—1957），名璜，字濒生，号寄萍老人、三百石印富翁，湖南湘潭人。徐三庚篆书深受邓石如、赵之谦影响，特别倾心赵书的妍美飘逸，加以夸张改造，形成了自己的篆书体系，并创造出独树一帜的艺术风格。比如"勋初父""臣钟毓印"，颇能代表徐印的风格，即缠绵纤巧，字形夸张，一波三折，追求篆书书写之美感，刀法灵动，有邓、赵之妍秀。因而，他的印风一向在印学界存在较多争议，一派意见认为他的篆书吴带当风，飞舞纤巧，华丽优美；另一派意见则认为他的印姿媚过甚，有妖冶之气，属于野狐禅，不足效法。（图8-12）

齐白石也是一样的道理。齐白石晚年自述学印经历道："余之刻印，始于二十岁以前，最初自刻名字印，友人黎松安借以丁、黄印谱原拓本，得其门径。后数年得《二金蝶堂印谱》，方知老实为正，疏密自然，乃一变；再后喜《天发神谶碑》，刀法一变；再后喜《三公山碑》，篆法一变；最后喜秦权，纵横平直，一任天然，又一大变。"齐白石的篆法取意《天玺碑》

图8-12　徐三庚印作

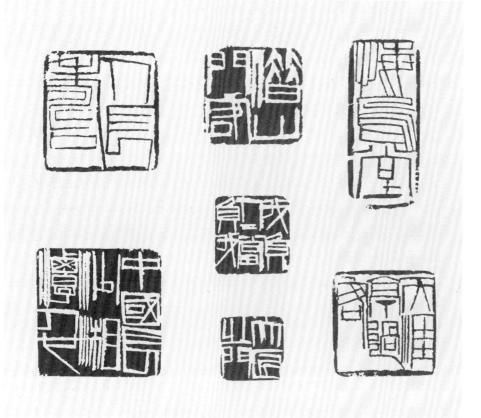

图8-13

《祀三公山碑》，将篆书化圆为方，纵横奇崛，与齐氏单刀刻法相得益彰，但如此犷悍恣肆前无古人的风格，也被认为是有乖篆刻古雅之道的。

齐白石是极富创造性的篆刻家，以其所作"中国长沙湘潭人也"（图8-13）为代表。这种篆书的大开大合、一任自然的操作方式，或许可以追溯到秦汉刻石，而经齐白石单刀冲刻分割出来的印面，却表现一种形式构成的现代美，亦新亦古，引人入胜。然而齐白石的写意又是极经意的，印面每个字的造型、结构，每一刀的长短方向，线条两侧的光洁或粗糙，并粘在一起的笔画，"也"字斜画的角度、刀法，都在他的精心算度之中，这才是不折不扣的高手，这才是写意篆刻的真谛！

尽管徐三庚、齐白石篆法独到夸张，却非无源之水、无本之木，徐氏是赵之谦篆书的发扬与创新，他强调了篆书秀逸飘洒的特点，进一步加大了结构的对比与线条的宛转，形成了个人化的印篆体系，或谓其侧媚，但难掩风姿。日本印学家圆山真逸曾到中国，师事徐三庚并且传法东瀛，故吴昌硕、

图8-13 齐白石印作

徐三庚一直是对日本篆刻影响最深的中国大家。齐白石先是取法浙派、赵之谦，既而溯源古法，从古代碑刻中受到启发，从他的印篆体系中可以看到这样的发展脉络，故他是亦古亦新，有继承有创造的，面对非议齐白石写下"与世相违我辈能"的诗句，充分体现了艺术家的可贵胆识。

还有一点要说明，就是徐三庚、齐白石这类天才型、篆法极富个性的篆刻家并不适于初学者，因为他们篆书、刀法等方面过于强烈的个人风格，极其容易造成初学"先入为主"形成习气。"习气"在艺术家本人是优点，而在初学没有借鉴、消化能力的条件下就是致命的缺点，一旦上身很难摆脱，因此要特别谨慎。真正善于学习的印家一定是在自身实践与认识的基础上，对前辈艺术家的优长、缺憾进行过认真理性的分析，取己所需，扬长避短，而非盲目照搬地学习。

十、当代篆刻家简评

当代篆刻发展迅猛，特别是改革开放以来传统文化复兴，书法篆刻从20世纪80年代到90年代形成了十年热潮，有许多优秀的篆刻家涌现出来，兹选择三位代表性印家做一评述，以期抛砖引玉，就教于方家。

王镛篆刻简评

王镛受教于中央美术学院李可染、梁树年先生，书画印兼攻，是厚积薄发、大器晚成的典型。北方印家多受齐白石印风影响，而学齐者大多数是取其貌、遗其神，为齐派个性化强烈的形象束缚拘执，难有个人风格与成就；真正有能力探究齐派精奥、化悟齐派手法为己所用者寥寥无几，王镛则是其中最有代表性的一位。（图8-14）

我们不难从王镛早期印作中看到齐白石的影响，但这种外在痕迹很快被他消化掉了；他篆刻的立足点仍然在书法，而取法的对象已经从秦汉印、秦汉刻石溢出，并脱离对齐白石的依傍，投向了砖、瓦、泥、陶等更加广阔的古文字领域；在大气、拙朴、雄浑、苍茫的秦汉精神引领之下，他逐步打造了属于自己的篆书体系，并借助书法传统成功地实现了印化，较好地融合了多方面的文字资源，形成了雄浑拙朴的篆法、弘阔简约的章法，以及凝练多变、奇崛丰富的刀法，修成了独具特色的自家面目。

不识者以为王镛的篆刻作品纯是性情之作，乱头粗服，字法简率，刀法放犷，不拘小节，这种认知是把对初级写意篆刻的观感"概念化"之后形成

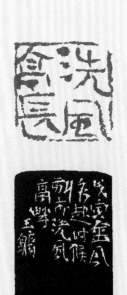

图8-14

的，带着有色眼镜看问题，也是读不懂写意篆刻精微之处、无从辨析作品优劣的表现。事实恰恰相反，王镛的写意篆刻反而是高度理性指导下关注所有细节的精心创作，比如他十分强调印稿的设计，每一刻印稿都要精心设计反复推敲，经常达几十遍以上，以他的文字积累和篆书能力如此经意认真很难想象；再比如创作过程虽然讲求下刀果断肯定，放刀直干，随机生发，保留了齐派用刀的许多特长，但于冲切之间手下自有节度，鲜有失手失控之处，他在作品中展示的稚、拙、朴、率绝不是简单直白的随手刻画，而是高度精确、有把握的一种呈现，既保持了篆刻线条的鲜活，金石趣味气息的饱满生动，又不会因突兀破碎而损害印面的整体性，所以细读他的作品，体会他的技术手段，体会他的传统功底，体会他大巧如拙、匠心独运的创造力，方能够充分认识一位篆刻家强大的综合实力。

王镛是画家，深谙中国传统书画中线条的重要性，他是以线条手段打

图8-14　王镛篆刻作品

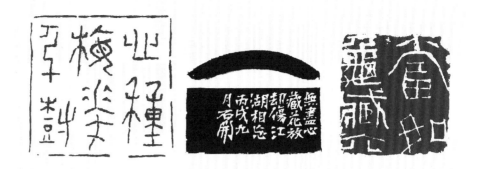

图8-15

通书画印的典范，在篆刻方面的线条运用与其书法、绘画是声气互通、一脉相承的：他善于向线用刀，利用石材天然的脆度，行刀过程中产生自然的破碎，刻出一边光洁、一边毛糙的线条质感，如同毛笔在宣纸上留下的书写之迹，线质又好又丰富，有笔墨般的内涵和表情，而且能够随机生变，因势就形，自然朴拙，耐人品读。这固然是学习借鉴齐白石刀法而来的心得，也是对齐派刀法的一种总结和创造性发展。

由于技术技巧的高度熟练，他可以说完全做到了"使刀如笔"，其线条的精准度、表现力和信息量令人叹服，试看他所刻的印章边跋，无一不是刀笔互见、形神兼备、充满金石气的书法力作，在许多印家还在沿用清人"倒钉法"刻款的当今，他所开辟的单刀行草书边跋可谓独领风骚。

石开篆刻简评

有评者论石开书印有神鬼之气云云，我以为是故弄玄虚的笑谈，但艺术家创造了那样一种不衫不履、特立独行的书法篆刻样式，教人瞠目结舌，一时没有现成的框框或词汇可以描述，那神鬼之说便是化解的最好办法。（图8-15）

石开从师陈子奋、谢义耕先生，走的是旧式文人艺术家的道路，尽管他在自述中说受到西方观念、绘画之类的影响，但作品里表现并不彰显；石开书法、篆刻虽有异于他人的独特形象，但究其渊源却是一本正经的秦汉传统。

图8-15　石开篆刻作品

篆刻，是篆书书法与金石镌刻的结合，因此篆书是篆刻的立身之本，

自古就有"七分篆，三分刻"的口诀，这个道理古今篆刻家应该是了然于胸的。然而，实践中肯于在篆书，特别是印篆修炼方面下苦功夫的篆刻家却不多。大家通常的做法是：以临习小篆作为识篆、用篆的基础，之后更多的训练是临印，关注点或是古玺秦汉印的形制工艺，或是明清流派的手法文辞，或是近代诸家的风格面貌，临印中强调的造型用刀细节等多是就事论事于印面本身，并未真正重视书法修养，忽视了篆刻背后强大深厚的书法要素，在无意间舍本逐末愈行愈远，甚至造就了一批不通篆书的"篆刻家"。

石开和他的同门师兄林健以秦汉传统为核心，认真研读、摹写了大量古代印篆，并将常用篆字的不同书写变化和摹写的古今字例汇集成册，林健甚至编成一大本《补砚斋集临篆刻文字类编》，石开的印篆字书虽未面世，但他也用这种看似笨拙的方法做过同样的功课，从而打下了扎实的印篆功底，由此逐步确立了个人的篆书体系与风格。20世纪八九十年代，石开、林健成为具有个性风格的篆刻艺术家，在全国展览中脱颖而出，给人们留下了很深刻的印象。

如果把石开篆刻衍变的过程归纳一下，大致可以分为三个时期，即初成期、创变期和成熟期。1983年《书法》杂志举办首届全国篆刻评展，石开获奖成为他的篆刻艺术进入初成期的标志，初成阶段的作品以荣宝斋出版的《石开印存》为代表，一般人很难想象在秦汉印的格局之中如何建立个性化的风格，这条文彭、何震以来文人篆刻家们一直试探前行的路径万分艰难成功不易，石开轻松地做到了——他取法仍然是玺印、金文、刻石、封泥等习见的素材，但笔端刀下竟然别开生面，开辟了印篆的新表达、新体势、新形象。说鬼怪也好，说简淡也罢，说冷艳也行，总之看起来奇姿异态的作品，若细推敲又觉得没有什么古怪甚至很平常，无非秦汉而已。20世纪90年代初石开篆刻开始变法，作品中一些简淡、平实而易流于简单的形象似乎引起了他的警觉，为增加线条表现力与丰富性，他进一步放大了细节表达，用更细腻的刀法表现篆书的笔触与书写性，个别作品甚至很夸张，笔画粗重有如狐尾，这个务追险绝的创变期一直持续到90年末；2000年以来石开的创作再次复归平正，而创变所得被他完全消化、融合，大大提升了自身的艺术水准与综合能力，作品更加深沉丰厚，蕴藉涵泳，手段多样，进入了创作的成熟期。

南北篆刻大不相同，石开是南方人，故用刀计较精细有如工匠，刻印似陈巨来一般"做"印，用刀刃口很小，与北方印家大刀斫阵的刻法截然不同。石开篆刻以细腻抒情取胜，他的每一个线条都是精心雕琢"塑造"出来

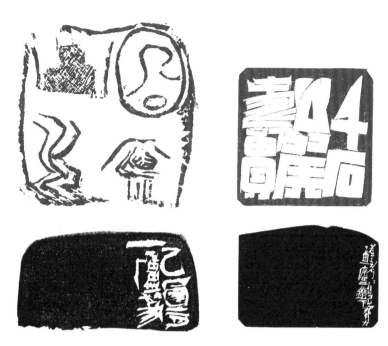

图8-16

的，绝不存半点懈怠马虎，所以他完成一件作品也比较耗时，每个线条、每个衔接或者每一处剥蚀残断，都是他精益求精的创作，可贵的是他有匠作之心而无匠作之态，操作手法上的琐碎繁复，不掩印面的简约、冲淡和统一，一派稚拙优雅，天真自然，终使他的篆刻在写意印风的天地里独树一帜。

陈国斌篆刻简评

陈国斌是当代篆刻研究中无法绕过的人物，因为他太特殊了，他篆刻出来的"陈家样"成为印坛一道风景，吸引了许许多多倾慕者与爱好者。陈国斌的经历很传奇，他早年是一家国有企业的厂长，因为有书画金石之好慨然辞职，投身于中国美术学院学习书法篆刻，做出了改变自己人生走向的重要选择。他也是1983年《书法》杂志全国篆刻评展的获奖者，其后作品又在全国中青展、篆刻艺术大展中脱颖而出，并成为世人瞩目的篆刻名家。（图8-16）

说起来对陈国斌最初的印象是很古典的，现在有人与他谈起篆刻，他仍然会笑着反诘："我不古典么？"从浸淫中国印章—篆刻传统所下的功夫看他一时无人能及，因此他的大量作品涉及了传统印学的方方面面，无论金石玺印封泥碑碣，还是书契简牍泥陶刻画，包括大批量近当代考古出土的文字

图8-16 陈国斌篆刻作品

资料，都被他纳入学习、改造与借鉴的范围，比如我们所见他橅秦汉经典的一批创作，其中把长沙出土的汉滑石印以临创结合的模式做了一番全新的解读，超越了人们对于汉印程式化、简单化的印象，体现了对传统的独特理解和审美视界，给予当时印坛颇大的冲击与启发，但这远不是他的目标。

传统篆刻一向是书画的附庸，没有摆脱实用的要求，那怕经过明清诸家从复古、变革到创新的不断努力，"印章"格局的约束是始终存在的，赵之谦、吴昌硕、齐白石都在这个格局之中。当代篆刻的发展进程则是不断努力将篆刻从传统印章的格局中解放出来，努力打破传统的格局去创造新的样式、技术或形象，使篆刻获得更广大的表现空间，并逐步发展成为一门独立的艺术品类。陈国斌虽然年齿与王镛、石开相仿，却更有爆发力，更彻底、更极端地抛弃了旧我，沿着篆刻当代化的创新之路绝尘而去，作品越来越跌宕，越来越"出格"，越来越令人侧目。

有人说陈国斌篆书纵横奇诡、莫测其变，看不出有什么自家风格，其实他的篆书体系是非常成熟的，只不过表达方式太过复杂多变炫人眼目，通常可用归纳法从字法中寻到规律性，再就是陈国斌的学生之中，有因学习了他个性强大的篆法而迷失自己的例子；另外，陈国斌是一等一的用刀高手，刀法灵动多变而表现极致精微，他的学生多数继承了这一优长。陈国斌喜用薄刃快刀，冲切披削铲锉各种刀法运用老辣自如，他特别注重线条的生动态度，强调"徒手线"的鲜活劲，反映到印面上就是一种笔情刀趣，淋漓尽致。

陈国斌的艺术思想相对比较开放，一个做传统艺术的人却深爱蓝调、摇滚，所以从他的创作中，可以看到多方向地汲取和借鉴，比如对岩画、石刻、美术、雕塑、设计和其他现代艺术等元素，加以提炼、重塑之后，被他拿来纳入方寸之间，以篆刻的形式抒写表达，呈现一派截然不同的全新观感：篆刻的形象被极大地丰富和改造了，印中有线条、有构造、有肌理、有块面，文字形象反而退居次席；然而，对于文字结构他仍然是高度重视的，并多次强调过文字结构的重要性，即不管怎么出新变化，是否选取高古篆法，都应该始终坚持了篆书的基本原理与规则，并以之为篆刻的立身根本。可以说，陈国斌是当代篆刻探索的潮头人物，尽管争议不少，但他的创作开辟了许多路径，打破了许多禁区，激发了许多人的思考，在传统印学领域的充沛积淀，也让他的创新之路更有厚度、更有引领和启发的意义。

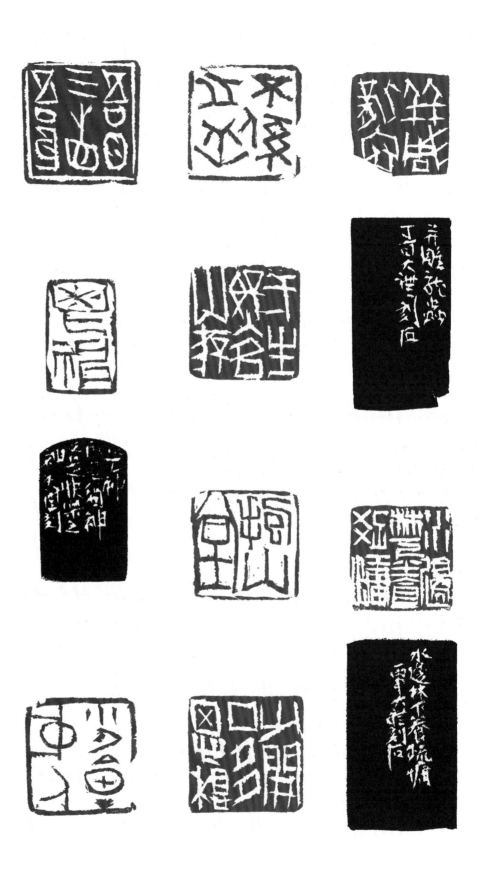

图8-17 作者篆刻作品

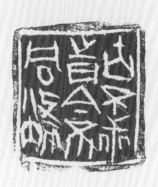

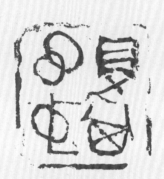

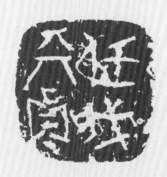

图8-18　作者陶瓷印作品

后 记

在我学习篆刻的那个阶段，社会少有教材流行，当时用的是北京一位老师自编的教学提纲，后来陆续得见邓散木所编的《篆刻学》、刘江所编的《篆刻》教材以及吴颐人编著的《青少年篆刻五十讲》；从实用角度说，吴先生所编的《青少年篆刻五十讲》很好用，除了讲解尽可能简明易懂、步骤清楚之外，还编入大量的印例，初学阶段连买印谱的钱都省下了，非常之人性化；然而最近这三十年来篆刻的发展太快，许多变化、许多创新、许多材料、许多认识和理念都处于快速更新中，传统教材的局限性就越来越明显，让我们觉得其观念与内容不够适应新的形势，有必要根据近年来有关创作与学术方面的变化加以充实和修订。

我不揣冒昧地接了荣宝斋出版社的任务，着手重编一部新的篆刻教材，当时踌躇满志决心做一部真正有创意、有见解、有实操性的书，实际工作做起来才发现这个目标并不容易实现，原因是篆刻这门小众艺术缺少系统地经验总结和理论建设，相关内容和资料比较分散、琐碎、不成体系，知识涉及面广，属于比较典型的边缘学科，需要大量的初建工作，而完成这样的重任又是这本小书无法胜任的。于是不得不放弃原来宏大的主题去做减法，把许多理论性的表述删掉，而侧重于实操与方法，侧重于满足初学者的需求，而对那些不可或缺的古文字学、印史印论和学科建构方面的内容，基本采用了导读方式，仅仅提示研究的路径或方向，下一步的工作由学习者自己去做，可以说是不得不留下了一些缺憾。

因为学术积累、现代印刷术和考古学的发展，当代篆刻的立足点已经大大不同于古人，面对印学的快速发展以及如此广博丰富的资料，当代人更需要的是"主心骨"，需要的是鉴识与选择，即思想认识水平（包括理论修养）的全面提高，只有在正确的思想观念与学术修养指导下，才不会迷失于浩繁多样的信息之中，不会迷失于炫耀性的技术技巧之中，不会自得自满丧失目标与方向，才有可能走得更远，做得更好，在这本教材中我们想强调的，无非也是这样一个主旨。

感谢荣宝斋出版社，感谢本书各位参与人的信任与耐心。

蔡大礼

2020年10月8日于北京莫非今古堂

图书在版编目（CIP）数据

弘扬民族文化·荣宝斋书法篆刻讲座．篆刻／
蔡大礼著．－北京：荣宝斋出版社，2022.8
　ISBN 978-7-5003-2437-9

　Ⅰ.①弘… Ⅱ.①蔡… Ⅲ.①篆刻－技法（美术）
Ⅳ.①J292

中国版本图书馆CIP数据核字(2022)第041624号

策　　划：黄　群
责任编辑：席　乐
装帧设计：安鸿艳
责任校对：王桂荷
责任印制：王丽清　毕景滨

HONGYANG MINZU WENHUA　RONGBAOZHAI SHUFA ZHUANKE JIANGZUO ZHUANKE
弘扬民族文化·荣宝斋书法篆刻讲座·篆刻
—————————————————————————
编辑出版发行：荣寶齋出版社
地　　　址：北京市西城区琉璃厂西街19号
邮 政 编 码：100052
制　　　版：北京兴裕时尚印刷有限公司
印　　　刷：廊坊市佳艺印务有限公司
—————————————————————————
开本：889毫米×1194毫米　　1/16
印张：7.5
版次：2022年8月第1版
印次：2022年8月第1次印刷
印数：0001－2000
定价：98.00元